品味陶藝

專門技法

岸野和矢

發行/北星圖書事業股份有限公司

前　　言

　　如今能接觸到陶藝的機會已不再只限於陶藝教室或是特定的團體中，陶藝藝術已日漸普及，無論是在旅遊的飯店或是下榻的民宿都能輕易欣賞得到。不過陶藝隱含的深意卻必須在你真正接觸之後，才能產生真切的體認。

　　本書的內容集結了包括前作「陶藝教室」及「陶藝上色裝飾技法」中所未提及的的手捏、轆轤的變化技巧、裝飾技法以及針對彩繪研發的各種簡易陶藝材料等，平時不易有機會接觸的技法進行解說。技法的闡明看似簡單，然而其中的簡單絕對是累積了先人無數失敗的經驗。若能以本書為引線，裨使讀者朝陶藝創作的世界邁進，則實感欣慰。

目 次

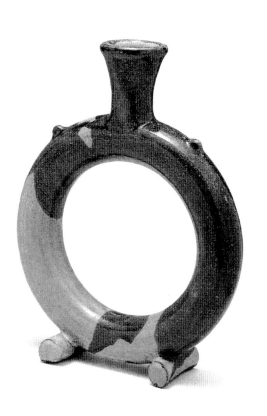

手捏的趣味技法

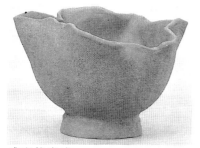

成形的完成

1.在球內裝入3分之1的水以固定球型。

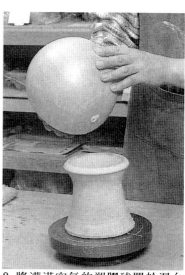

2.將灌滿空氣的塑膠球置於濕台上。

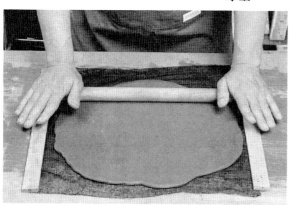

3.接著將黏土放在布面上趕成7毫米厚的土板。

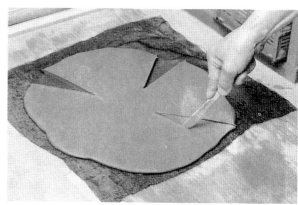

4.一邊考慮土板披在氣球上時的狀態,一邊進行適度切割。

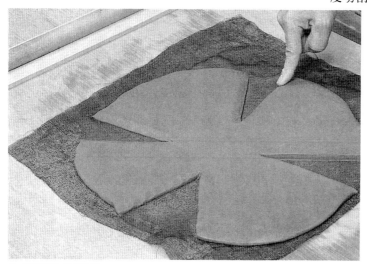

5.切割後的狀態。

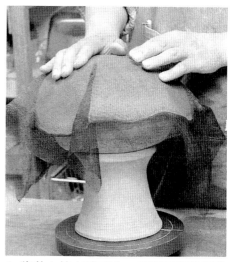

6.將黏土披在球面上,再將切割的部份仔細黏合,最後再修整外觀。

活用球體的圓製成的變形缽

充滿空氣的氣球或海灘球富於彈性，是極方便用來作為雕塑黏土造型的素材。尤其適合用來製作圓形外觀的細緻物品。

配合作品的乾燥、收縮狀況，適度釋放海灘球內所含的空氣，一個變形缽便告完成。

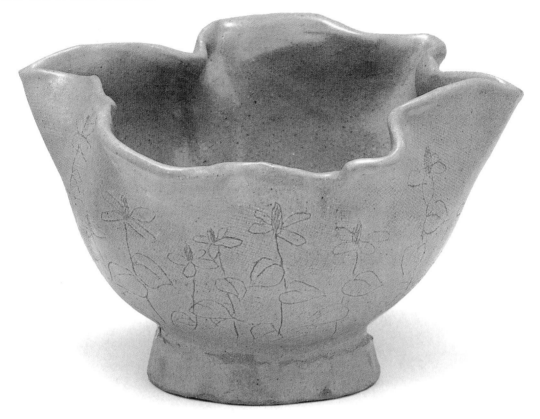

圖文：燒成的變形缽。備前黏土＋黃瀨戶釉。壓花與手捏的均衡之美在作品上表露無遺。

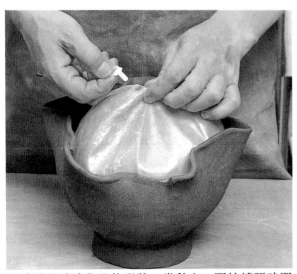

7.為避免破壞作品的形狀，當黏土一開始轉硬時即將球內的空氣放掉一些。

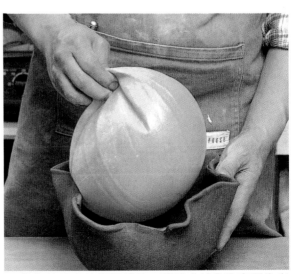

8.當作品呈半乾濕狀態後，將球自缽內取出即告完成。

六角形的馬賽克圖案營造的效果

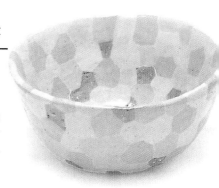

(學生作品)

將色黏土嵌入模型中捏塑成形的缽

將不同顏色的黏土搓成小土團,嵌在備好的器皿中,將土團一一擠壓黏合之後自然就會形成六角形的鑲嵌圖案。在本作品中僅使用到五種顏料,不過色彩的組合可依個人喜好做變化。這套技法起源於歐洲,最早是作為玻璃的裝飾技術, 到了十七世紀才被運用在陶藝上。

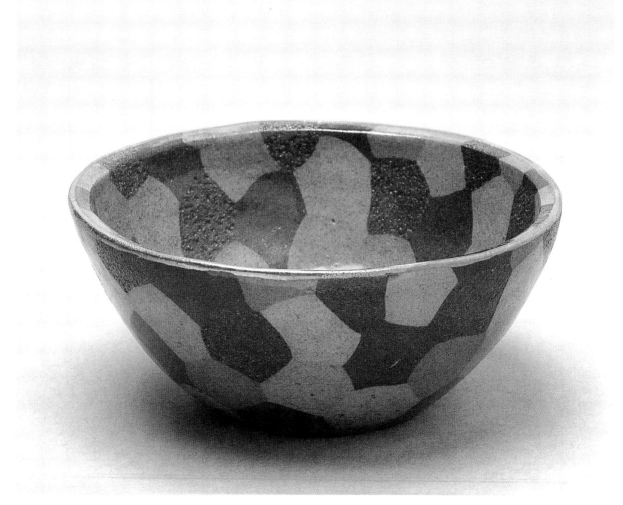

燒成的缽。萩黏土+黃瀨戶釉。五色的六角形鑲嵌圖案與布紋壓花效果十分顯著。

1. 將顏料揉進萩黏土中。由左到右分別爲灰
 藍、綠、粉紅、鐵銹以及原色等五種顏色。

用具包括裹著粗紗布的研磨棒、不銹鋼盆、
以及粗紗布等。

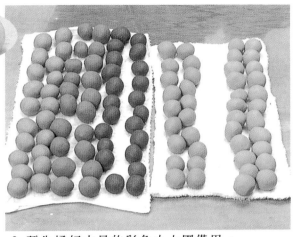

2. 預先揉好大量的彩色小土團備用。

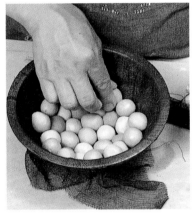

3. 在不銹鋼盆上罩上一層粗紗
 布，做爲成形的模型之用。

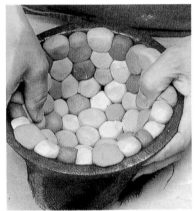

4. 用指頭將土團一一壓碎，當這
 些大小相同的土團連結在一起
 時自然就會形成六角形圖案。

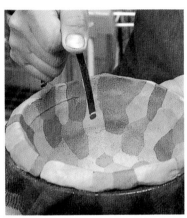

5. 以弓將溢出盆外的多餘黏土
 切除。

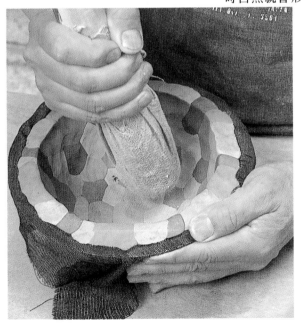

6. 以裹著粗紗布的研磨棒擠壓黏土，使黏土緊
 密黏合在一起。

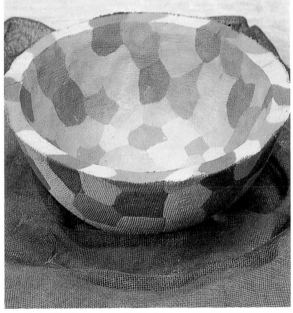

待黏土乾燥到一定程度之後，即將陶坯連同紗
布一起從盆中取出。成形完成。

花格圖案的裝飾效果

利用大風箱法做成的陶盒

將兩種不同顏色的土板重疊，利用大風箱板將土磚切成一片片厚度相同的土板。在運用這套技法時，倘若兩種顏色的黏土收縮率不同，將會導致黏土的接合面產生縫細，因此在材料的選擇上，必須使用收縮率相同的黏土。

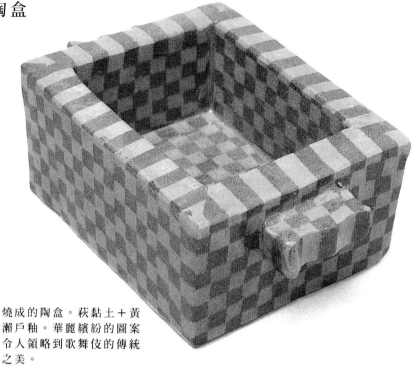

燒成的陶盒。萩黏土＋黃瀬戶釉。華麗繽紛的圖案令人領略到歌舞伎的傳統之美。

組合黏土板

將做好的黏土板組合成陶盒。為了讓每一面的花格圖案看起人都很自然，先利用弓將土板切出斜邊。倘若因土質太軟不易操作的話，可以等到黏土稍微硬些時再以刀片切割。

這種技法由於接合面眾多，在乾燥時，由於土質收縮的關係，容易引發龜裂的危險。為了考慮安全性，請盡量讓它慢慢乾燥。燒成的時間也要長些。

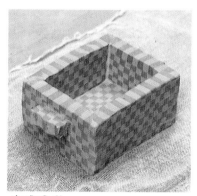

完成成形。

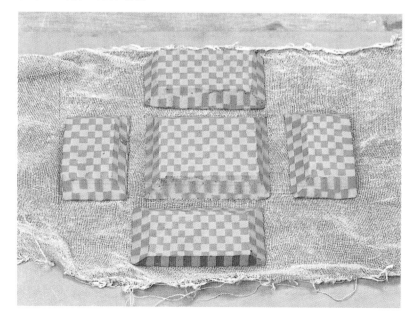

為了讓圖案看起來很自然，要將土板切成斜邊。

花格圖案土板的製作

1.將混合了 5％氧化鐵顏料的土
 磚切成一片片的土板，再以同
 樣的方法將原色萩黏土切成厚
 度相同的土板。

2.在土板上塗抹泥漿再將兩種
 不同顏色的土板重疊黏合。

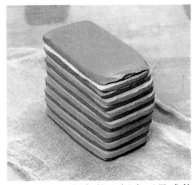

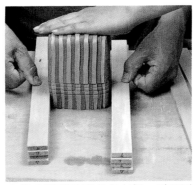

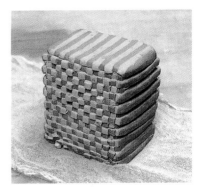

3.兩種不同顏色的土板交互疊成的
 土磚。經過大約20～30分鐘之後
 接合部份就會緊密黏合在一起。

4.將土磚朝垂直方向立起，再以同樣的方式將土磚切成厚度相同的土板。
 如此一來直線圖案就完成了。

6.重疊後的土板，側面便形成了
 花格圖案。

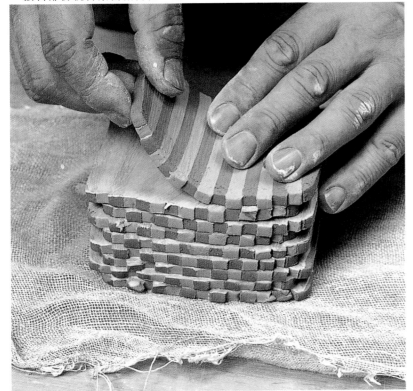

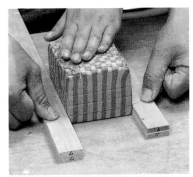

5.將土板的色條錯開接合，讓側面產生色彩錯落的效果。

7.將土磚中有花格圖案的部份朝上放
 置，再度切成一片片的土板，如此
 一來花格圖案的土板便告完成。

13

刮色技法

運用塗漆技法製成的花器

黏土的顏色眾多，直接在作品上反覆塗抹就能享受到各種變化帶來
的樂趣，不過這裡所要介紹的則是可以溶解有色黏土的彩色化粧土
的運用技巧，這種技法又稱為「漆朱」。

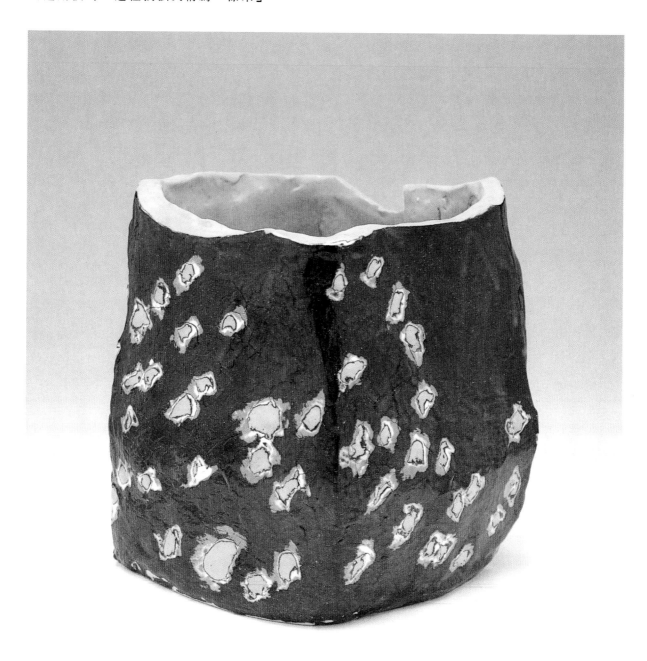

燒成完成的花器。信樂水黏土＋透明釉。多重漆與刮色技法營造出優雅之美。

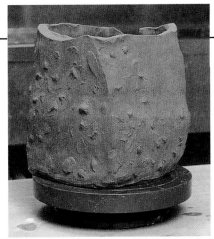

1. 以指頭將柔軟的黏土貼黏在半乾濕的作品表面,藉以製造凹凸感。接著將作品裝進塑膠袋中放置一天左右,靜待附加的黏土變硬。

2. 等到貼黏的凹凸部份全部變乾之後再塗上化粧土。塗抹時按照黑、白、粉紅、黑的順序反覆上色。塗抹化粧土時須視底土沒有沙粒狀後再塗抹下一個顏色。利用陰乾方式靜待表面稍稍變硬。

材料爲黑、白、粉紅色的彩色化粧土。

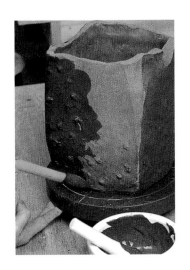 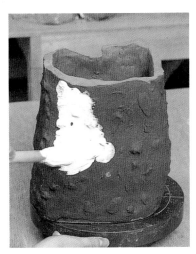

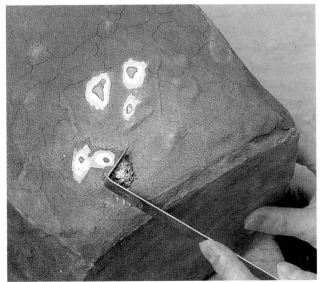

3. 等到整體開始微微泛白,再利用尖銳的刨子將凸起的部份刮除。

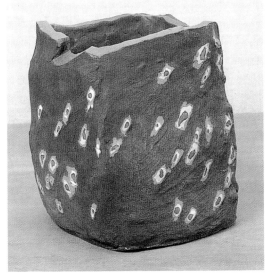

刮到底色的花樣開始顯現時,即可按照自己的意思決定圖案的輪廓來加工。

手捏的變化技法

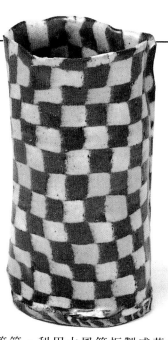

盤子。這個盤子是將揉合了橘黃色顏料的磁器黏土板和混合了氧化鐵的黏土板黏合之後，以大風箱板切割成薄板的方式製作成形後，再浸以透明釉燒製而成的。同色系的色調散發著沈著穩重的美感。

筆筒。利用大風箱板製成花格圖案的作品。由於工整的正方形圖案讓人易生沈悶感，而曲線的添加反而營造出柔和的效果。作品為信樂水黏土＋透明釉燒製而成的。

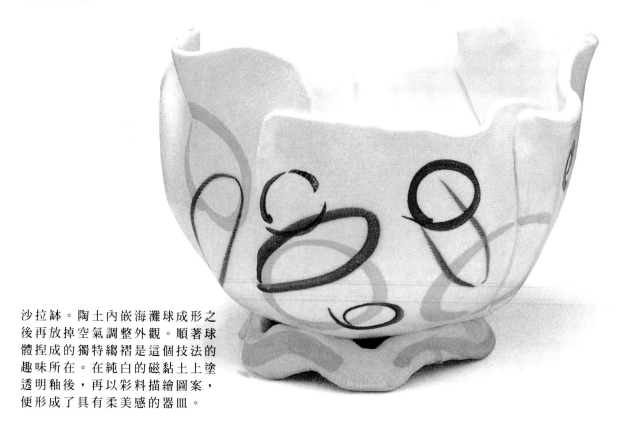

沙拉缽。陶土內嵌海灘球成形之後再放掉空氣調整外觀。順著球體捏成的獨特縐褶是這個技法的趣味所在。在純白的磁黏土上塗透明釉後，再以彩料描繪圖案，便形成了具有柔美感的器皿。

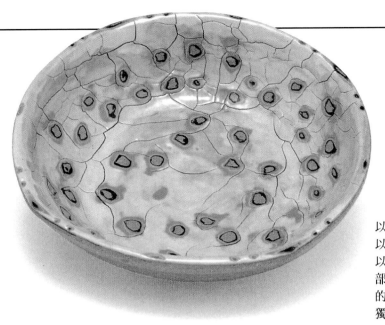

以唐津黏土成形的作品表面,塗
以多層不同顏色的化粧土後再施
以刮色處理。經刮色處理的底色
部份和彩色化粧土間,因收縮率
的差異而形成的裂縫,會呈現出
獨特的裝飾效果。

利用模型製成的小物件

將製作點心用的金屬模型運用在黏土造型上,外型稍加修整之後再以彩料描繪圖案,便成
了輕巧可愛的置箸器和胸針。這是將殘餘的黏土桿薄了之後,加工成形的製品。

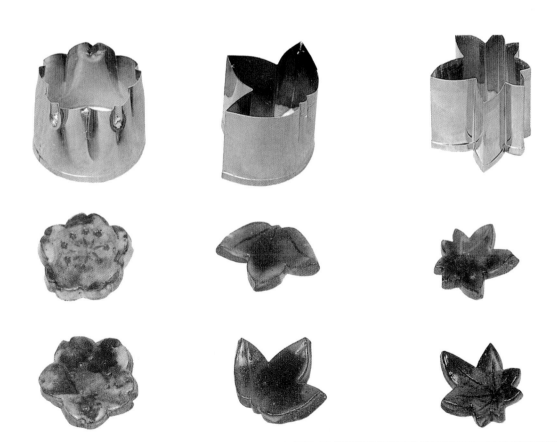

作品的外觀要做成看起來很輕巧

有時計畫要做輕巧的作品，但結果卻意外製出笨重的成品。這是最常見於初學者的弊病。人類具有一眼就能判斷物體的硬度和重量的天賦，因此當眼睛看到的重量和拿在手裡的重量出現極大差異時，當下就會察覺不對勁。尤其是日常使用的食器，成形的外觀最好要做成以視覺來判斷時感覺輕巧的。

實際重量比視覺重的作品。
邊緣薄底部厚。

實際重量比視覺輕的作品。
邊緣厚其他部份皆薄的作品。

完成品的處理

業餘的初學者常以為歷經燒成步驟的作品就等於是完成品，而直接就將剛燒成的製品做為禮物饋贈親友的事，更是時有所聞。其實這個階段的作品還不能算是完成品，除此之外還要添加一些步驟才能稱做出真正的完成品

防止漏水的方法

為了避免刮傷桌面或檯面，作品的底部或高腳還要以磨石或砂紙將粗糙的表面磨平。燒成的食器則視狀況將邊緣磨平。

磁器品大致上不必擔心，不過諸如陶製的花瓶之類須長時間盛水的作品，一定要經過漏水檢驗的步驟。縱使認為燒製過程已經十分徹底，但水份仍可能從鑲嵌的縫細間滲出

. 注入稀的米湯放置一晚。
. 注入滾燙的牛奶。
. 注入防水用的矽膠（矽膠又分食器用和一般用兩種，食器類當然要選用食器類的。）
. 注入防水劑B（這是最有效的方法，但毒性也最強，因此使用時要十分謹慎。）

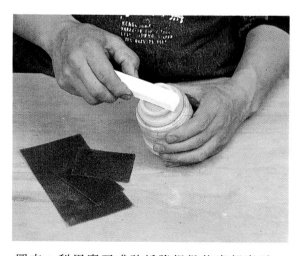

圖文：利用磨石或砂紙將粗糙的底部磨平。

2 章

轆轤的變化技法

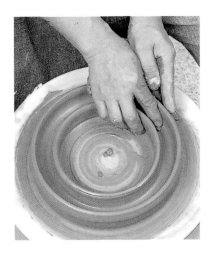

保留轆轤紋路的平盤

這是將利用**轆轤**拉成的筒狀陶坯切割後加以舖展的技巧。拉坯時指頭須在內側用力。要領在於要讓拉坯的紋路清楚地殘留在上面，如此一來就可做出與圓筒的曲線一致且充滿動感的作品。除此之外還可依據筒的大小以及切割方式做出各種不同的變化。

燒成的平盤。備前黏土上塗白色化粧土＋唐津釉。
整體的曲線和轆轤的紋路賦予作品強烈的動感（學生作品）

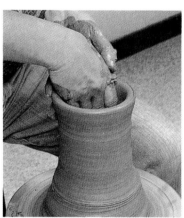

1. 為了讓坯體內側殘留明顯的轆轤紋路，在拉坯時要在指尖用力。

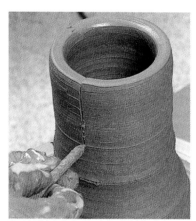

2. 以鐵釘垂直往下畫到距離底部2公分的地方做上切口記號。

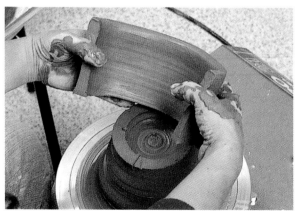

3. 以雙手小心翼翼地將土板展開。

4. 移到木板上，輪廓修整完畢之後，成形即告完成。

縱切的酒杯把手

利用拉鶴頸的要領拉出細長的坯體，再以弓將細長的筒狀坯型切割爲二，用以當做酒杯的把手。把手與主體接黏時必須計算轆轤的扭力，當轆轤的轉向爲右時，把手上半部與主體接合的位置要往左移5～6度左右。

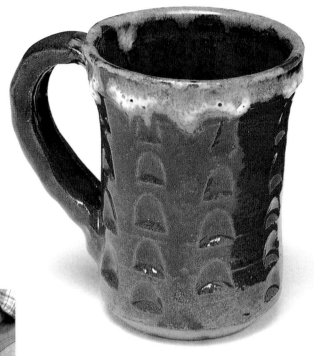

燒好的酒杯。備前黏土，將浸過鐵紅釉的作品重覆施以白釉。

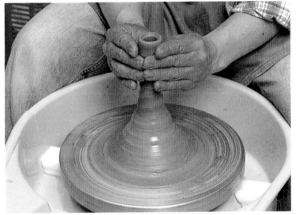

1.以拉鶴頸的要領拉出形狀細長的坯體。

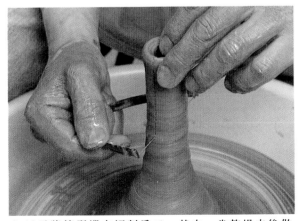

2.以弓將筒型縱向切割爲二，其中一半乾燥之後做
　爲把手使用。

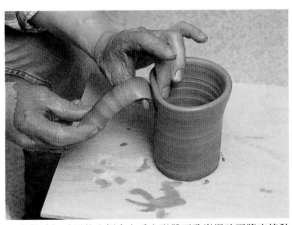

3.當做爲把手用的土坯拿在手上形體不致崩塌時再將它接黏
　在主體上。把手上半部與主體接合時位置須移動5～6度。

筒型切割 II

活用轆轤紋路的茶杓的壺嘴

這是在壺嘴上烙印轆轤紋路做局部變化的技法。做法和酒杯的把手一樣,將拉出的筒狀坯體縱切為二之後,取其中一半當做壺嘴使用。為方便液體流出,內側須抹平不留紋路。

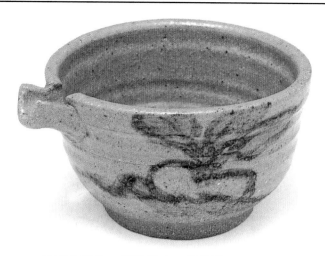

燒成的茶杓。唐津黏土＋透明釉。
壺嘴的轆轤紋路賦予整件作品鮮明躍動的感覺

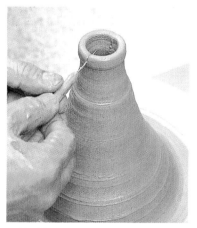

1.利用與製作酒杯把手相同的要領拉出細長的鶴頸坯體,再將瓶口縱切為二(壺嘴長約4公分)。

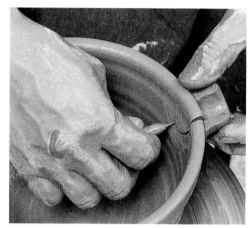

2.接合部份斜切,確定與主體間的接合位置、大小及角度之後再針對主體進行切割。

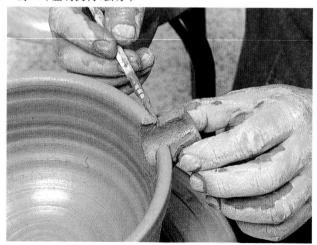

3.將壺嘴接黏在主體上。

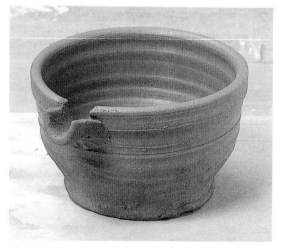

成形完成。在半乾濕狀態下黏上底座。

有角度的茶碗壺嘴

這是活用轆轤的特徵將茶碗的壺嘴賦予角度的技法。利用拉酒杯口的要領將瓶口稍稍往外拉，再切割出壺嘴的形狀與主體接黏。如此一來無法用手捏成的有角度的壺嘴就完成了。

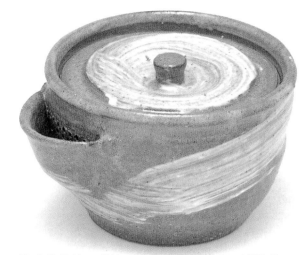

燒成的茶碗。唐津土上塗白色化粧土＋唐津釉。有角度的壺嘴給人耳目一新的感覺。

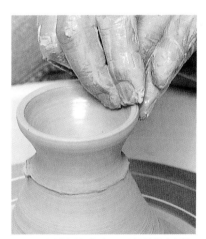

1.利用轆轤拉出瓶口外開的坯體。

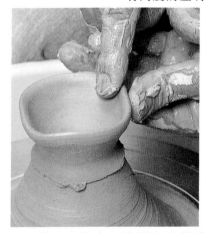

2.四邊以手指小心地壓出略帶弧線的四角形。

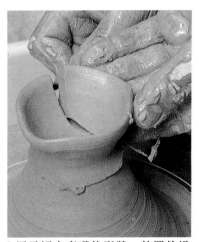

3.用弓切出壺嘴的形狀，放置乾燥直到輪廓不再變形為止。

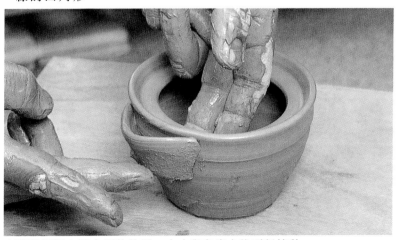

4.確認好與主體之間的位置、大小與角度之後再行接黏。

筒型變形 I

側面凹陷的花器

將以**轆轤**拉成的坯體，沿著瓶口四周或上半部施以局部變形變化的技法經常可見，不過除了這種局部變形的方式之外，還可沿著瓶口到底部做整體變化，只要花點功夫就可讓**轆轤**發揮它既有的功效，享受不同風味的成形之樂。接下來就要介紹如何讓坯體的側面形成凹陷曲線的方法。

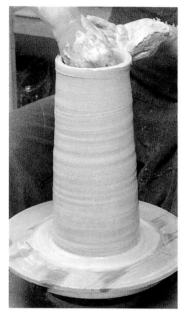

以**轆轤**拉成的筒狀坯體爲基準形。

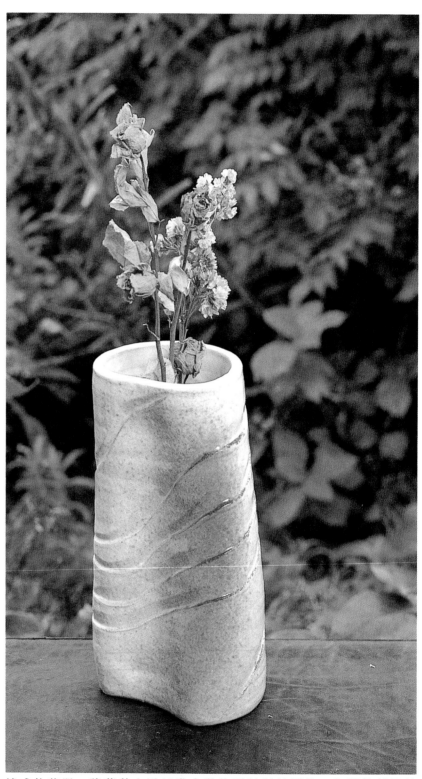

燒成的花器。將萩黏土浸以乳白釉後再以彩料圖繪。內側的弧線是由瓶口彎到底部的整體變形。

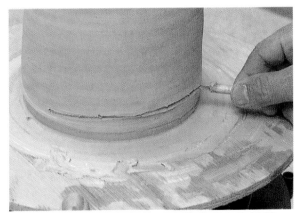

1.決定好要變形的部位後，沿著底部向內切割
　所需的厚度。

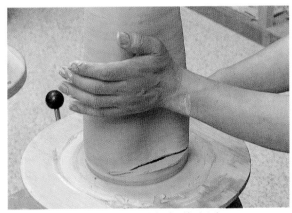

2.用手將已切割好的部位輕輕往內壓。

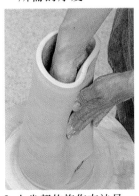

3.上半部的施作方法是一
　邊用手頂著內側一邊往
　內壓。

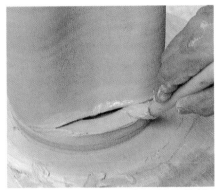

4.形狀決定好之後，將切割過的部
　位塗上泥漿使緊密黏合。

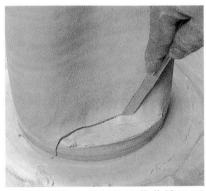

5.將底部多出的部份沿著曲線以刀
　切除。

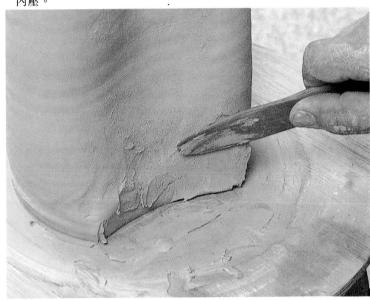

6.切口以竹片抹平之後，由瓶口到底部的側面呈現出柔和曲線
　的器皿即告完成。

成形的完成。

筒型變形 Ⅱ

三角形花器

活用以轆轤成形的坯體的鼓脹感來製成的三角形器皿。基本的筒狀
坯體厚度若能拉厚些，則之後的成形的施作就會比較輕鬆。除此之
外三角形的三面若能賦予適當的膨脹感，就無須擔心成形過程中坯
體會崩塌。除此之外，製成的作品在外觀上也饒富變化的趣味。

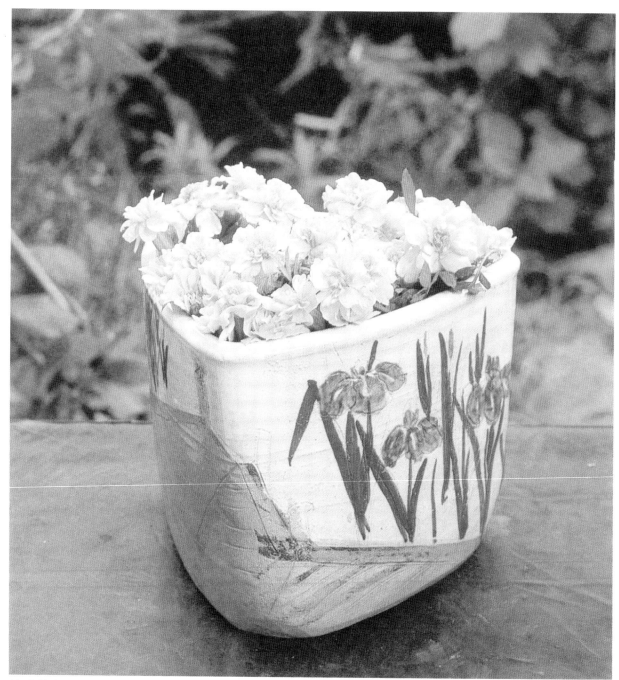

燒成的花器。五斗蒔黏土＋乳白釉＋彩繪。活用轆轤成形的風味製成具膨脹感的三角形花器。

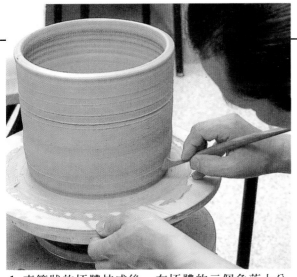

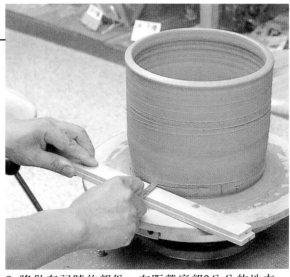

1. 直筒狀的坯體拉成後，在坯體的三個角落上分別做上欲變形的記號。坯體若能拉得厚些，變形會比較容易。

2. 將做有記號的部份，在距離底部3公分的地方，利用大風箱板沿水平方向切開。

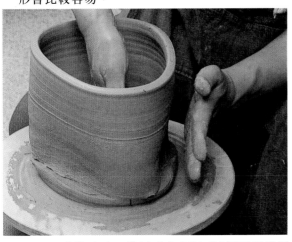

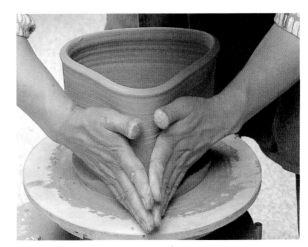

3. 側面以手掌壓平。推壓時必須注意3個面凹陷弧度一旦過大，坯體即容易在成形過程中崩毀。

4. 以雙手包挾的方式修整壁面。

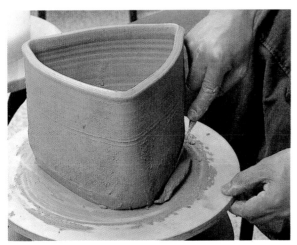

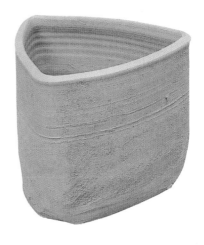

5. 切割的部位以黏土仔細黏合，並將多餘部份切除。讓3面略帶膨度的方式比較容易製作。

成形的完成。

筒型變形 Ⅲ

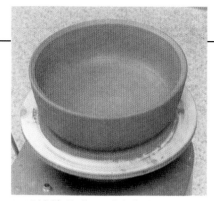

1.以轆轤拉成正圓形陶胚坏。

擠壓底部兩側製成的橢圓缽

在變化以轆轤成形的基本坏體作法方面,除了由外側切割擠壓的
方法之外,尚有挖鑿底部以變形的技法。基本的坏形雖是正圓形
的,但稍微加點變化就能將整體變化成橢圓形。

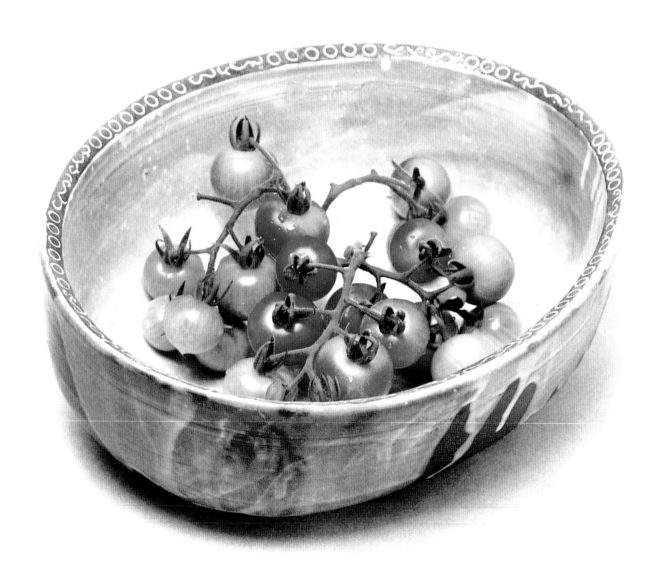

燒成的缽。信樂水紅黏土+白色化粧土+透明釉。從缽口到底部皆呈橢圓形。

28

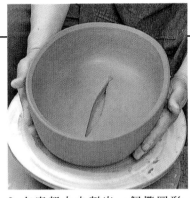

2.在底部中央割出一個橢圓形。

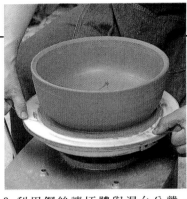

3.利用鋼絲讓坯體與濕台分離。

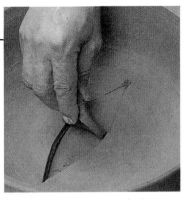

4.取出割除的橢圓形部份。

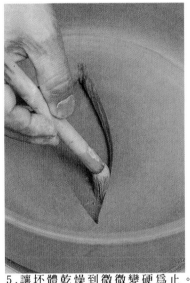

5.讓坯體乾燥到微微變硬為止。
　在切口上塗泥漿。

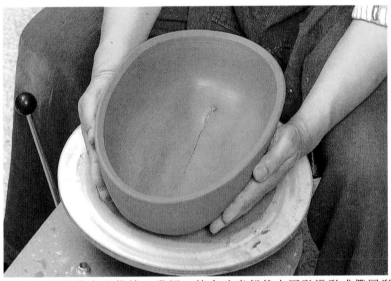

6.由兩側徐徐向內推擠。當切口接合時底部就由圓形變形成橢圓形
　。待完全黏合之後再將缽的輪廓壓成橢圓形。

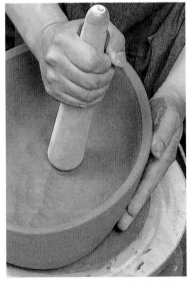

7.為了讓接合部份能夠緊密黏
　合，使用研磨棒由切口上方
　往下用力施力擠壓。

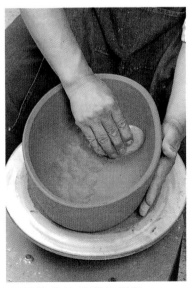

8.以竹片抹平凹凸部份。

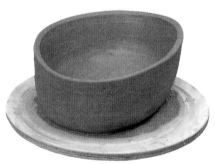

成形的完成。由於在修正切口時
會與平台緊密黏合，完成後再度
以鋼絲分割，靜置到乾燥為止。

封合筒形口

中國傳統的花器・雞冠壺

將以轆轤拉坯成形的筒狀坯體，自筒口的中央部位開始封合，即可捏塑出左右對稱且具膨脹感的花器造型。將上尚未封合的筒口一處黏上小巧精緻的壺嘴，外型看起來就像公雞獨立般，因此中國自古以來便將這種造型的壺冠以雞冠壺的名稱。

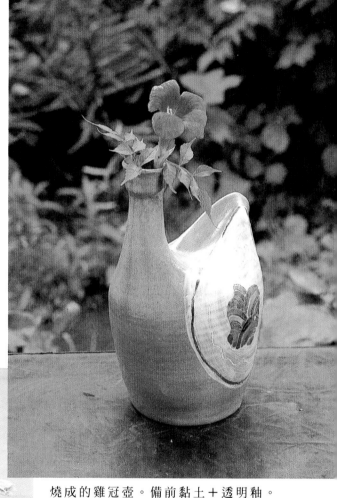

燒成的雞冠壺。備前黏土＋透明釉。

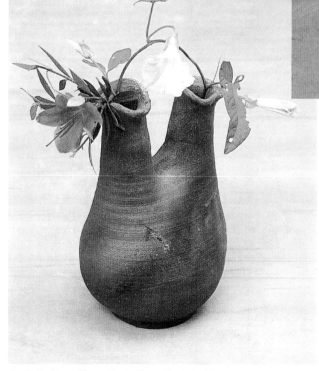

參考作品。將以備前黏土拉成的筒狀坯體的中央部份封合，兩端再接黏兩個瓶口做成的花器。

30

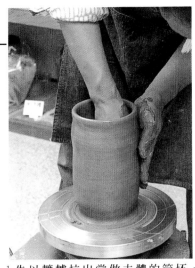

1.先以轆轤拉出當做主體的筒坯。

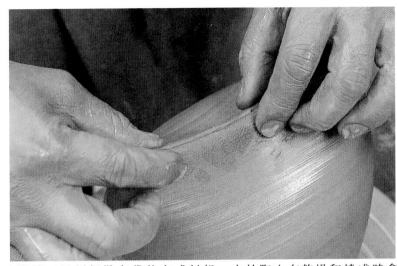

2.將筒口以類似縫布袋的方式封起。由於陶土在乾燥和燒成時會產生收縮現象,因此封合時務必要確實。

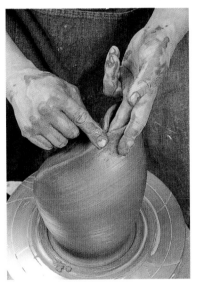

3.保留一端開口不封。

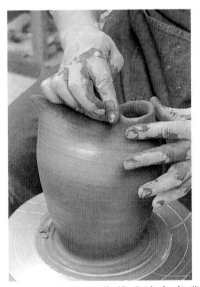

4.將保留的洞口修整成適合壺嘴外觀的尺寸。

5.壺嘴在主體拉坯完成前就預先做好備用。

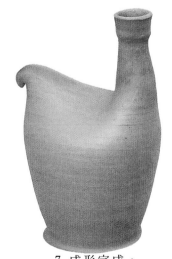

7.成形完成。

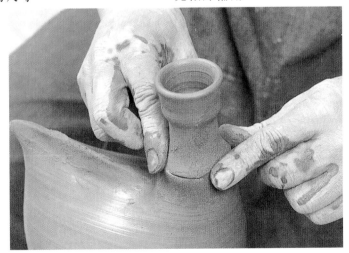

6.將壺嘴與主體的洞口緊密接合。

球體切割 I

蓋子與主體分割的糖罐

球體由於它的嘴部是密閉的,因此作品完成之後就無法從內部進行修整。在封住瓶口前最重要的就是要先確認整體的感覺是否吻合。此外在乾燥的過程中由於黏土會發生收縮現象,衍生自內部的壓力會導致作品崩毀,因此務必要先在坯體上以針之類的工具戳洞之後再行乾燥。

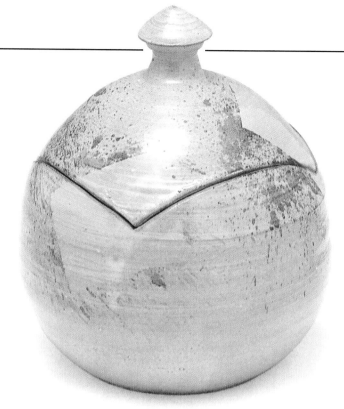

主體與蓋子以密閉的曲線相連。

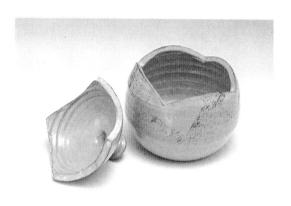

燒成的糖罐。信樂黏土+乳白釉。

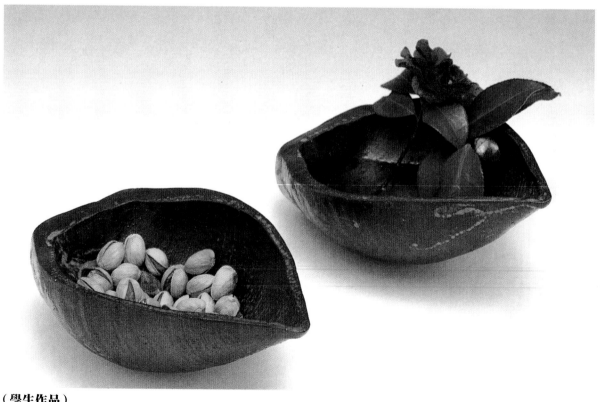

(學生作品)

1.拉出具有圓弧味的酒壺陶坯。

2.將壺口往內擠壓。

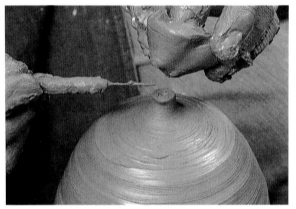

3.切除頂端，僅保留2公分高度。

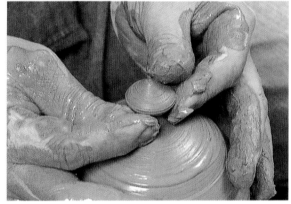

4.修整外觀。

5.為避免內部的空氣壓力破壞作品，
用針在坯體上戳洞後再加以乾燥。

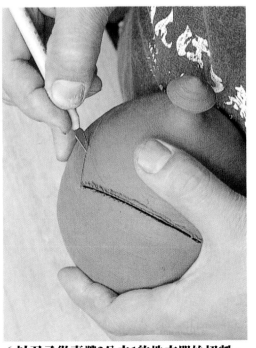

6.以刀子從壺體3分之1的地方開始切割。

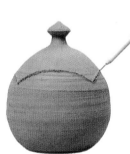

7.下刀的角度必須確保蓋子
不會掉落，弧度大約設定
在30～45度左右。

球體切割 II

外型酷似橄欖球的俵壺

所謂的俵壺就是「外型像俵(日本裝 穀物或木炭的草袋)的壺」，是自古 以來廣受作家們青睞的器皿。製作方法和糖罐一樣先以轆轤拉出一個變形的球體，再將底部與頂端分別黏上座台。只要掌握住製造橄欖球的訣竅來製作即可。

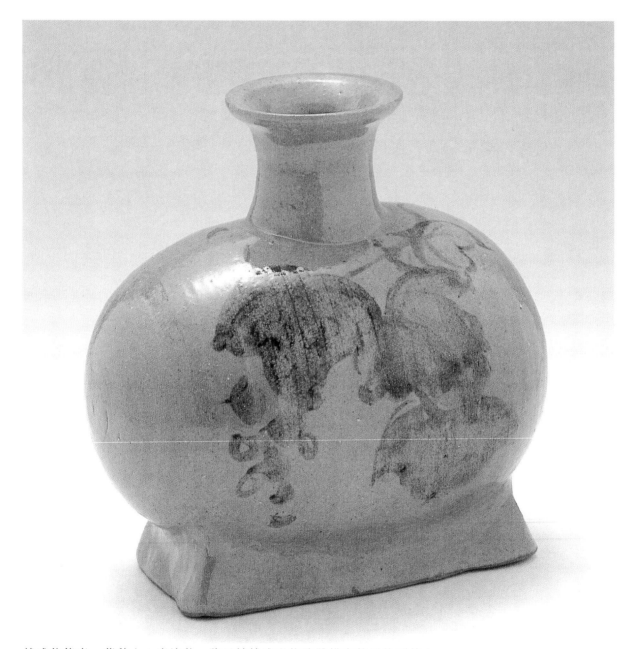

燒成的俵壺。萩黏土＋唐津釉。將以轆轤成形的球體橫向放置後再接上

1.以轆轤拉出長筒狀的坏形之後，再將筒口黏合做
　成橄欖球的形狀。

2.壺嘴部份以另外的轆轤製作。

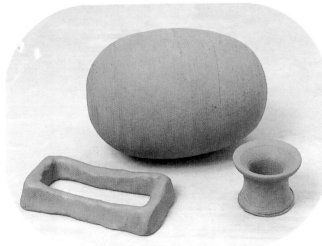

3.捏出主體的底座並修整形狀。主體、壺嘴和底座（底
　座利用土條來捏塑）。

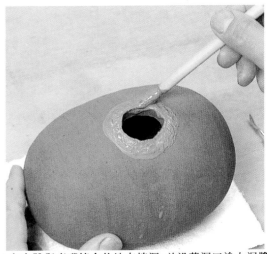

4.在主體與壺嘴接合的地方挖洞，並沿著洞口塗上泥漿。

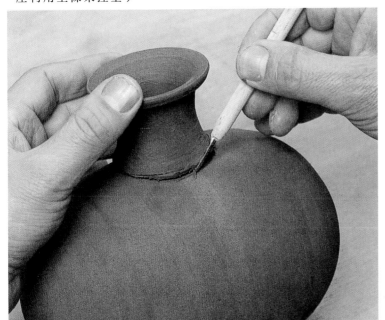

5.將壺嘴與主體黏合。

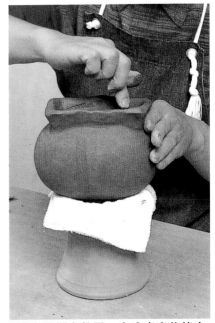

6.將主體倒立放置，完成底座的接合。

雙重拉坯法

雙重拉坯製成的甜甜圈型花瓶

乍看之下這種技術似乎十分困難，實際操作起來才發現出奇簡單。這種雙層拉坯的技法由於必須同時將兩個部位的坯土往上拉，因此施作時要十分小心謹慎。除此之外若甜甜圈狀的坯體一切爲二，還可變化出其它更有趣的作品。

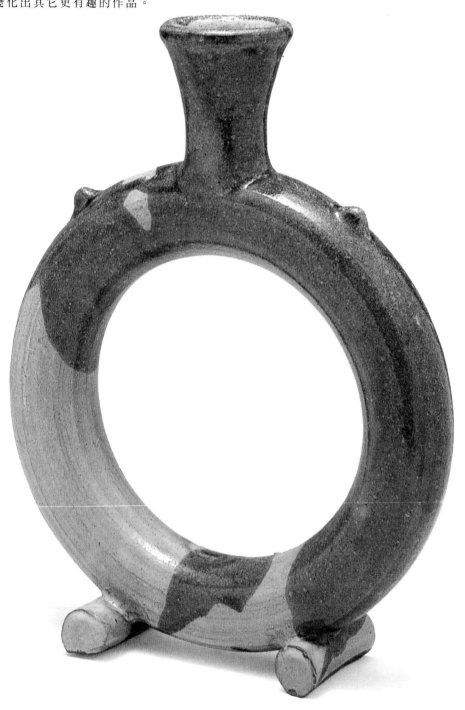

燒成之後的花瓶。信樂水紅黏土。在乳白釉上澆淋糖釉。像門環一樣中空的作品，趣味十味。

36

1.在龜板上預先畫好作品的規格。

2.將土條沿著記號繞圓圈。

3.一邊轉動轆轤，一邊利用指頭在土條上開出凹槽。

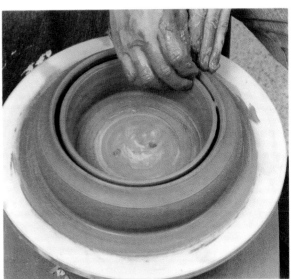

4.將內外側的陶土同時往上拉起。

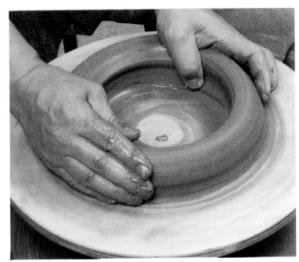

5.彎曲內外兩側的土壁，讓兩端緊密接合，做成宛如螢光燈的燈管般的形狀。

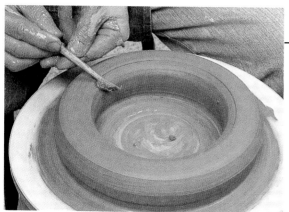

6.一邊轉動轆轤一邊利用竹片修整形狀。

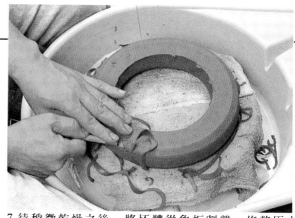

7.待稍微乾燥之後,將坯體從龜板割離,修整原本是底座的部份。(乾燥過程中務必要在坯體上開洞讓空氣流通)

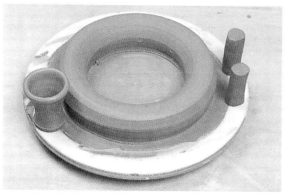

8.壺嘴和座台另外做。主體、壺嘴、座台。

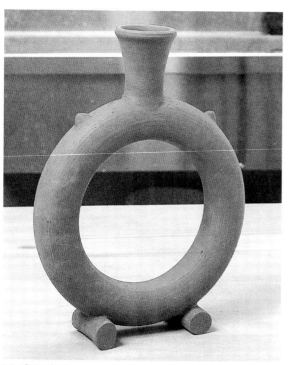

10.成形完形

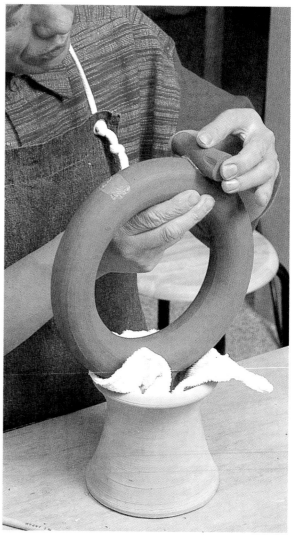

9.以製作俵壺的要領將座台、壺嘴黏上即告完成。

38

關於轆轤成形與扭轉現象

由於旋轉的關係，許多人都忽略了以轆轤成形的作品，在乾燥和燒成的過程中會出現扭轉現象。尤其是信樂紅黏土和備前黏土、磁器黏土等這些收縮率較大的素材，在使用時所產生的扭轉現象更是明顯。相對於被固定在轆轤上的下半部，作品的上半部會朝與下半部相反的方向扭轉，而當黏土乾燥之後又會回復成原來的角度。在燒成和拉坯階段則往相同方向扭轉。這種現象在細頸瓶口以及瘦長的作品上，表現得尤其顯著，因此在接黏零件時，務必要將因扭力而衍生的歪斜角度計算在內。

造型矮胖的咖啡杯等或許不明顯，但類似酒杯之類必須正確而筆直地將把手黏著的情形，最後總是歪歪斜斜地收場，有類似經驗的人我想應該不少。原因就出在乾燥和燒成時所產生的扭力。坯體乾燥之後黏著把手時，上半部的接合部份和下半部的接合點之間應保持5、6度的傾斜度。

乾燥後的接合是下半部的角度要向左傾斜5、6度。

燒成之後上半部的接合部位就會恢復成筆直狀態。

活用轆轤旋轉所產生的扭力

將垂直的刨痕做歪斜變化的壺

在街頭經常可以看到壺面刨痕歪斜而紋路整齊畫一的壺製品販賣。待成形完成之後再行刮面及剖畫紋樣的技術對於專家而言猶嫌困難，不過，若在筒坯拉成的階段就用竹刀或梳子在作品的表面施作刮痕及描繪紋路，然後一邊利用轆轤旋轉產生的扭力將筒身由內往外推，則傾斜而扭曲的刨痕及紋樣即可簡單製成。

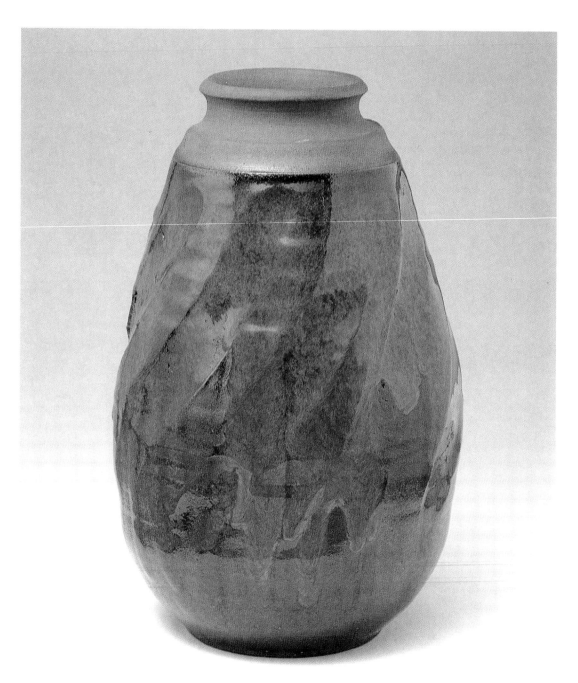

燒成的壺。信樂水紅黏土＋土耳其釉。歪斜扭曲的刨痕顯得均衡而美觀。

1.拉出垂直的筒坯。

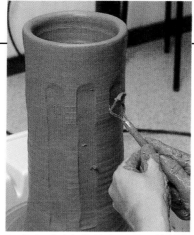

2.由上而下在作品表面以工具刨出垂直的刮痕。

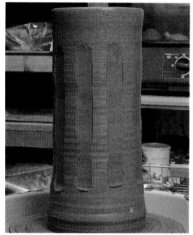

3.完成垂直刮痕處理的壺。

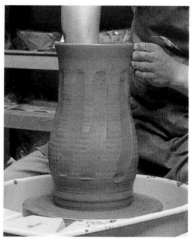

4.利用轆轤的轉力,將筒身由內往外推出弧度,讓刨痕產生自然的歪斜變化。

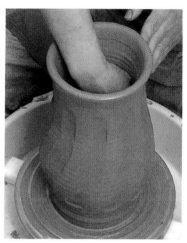

5.緩緩向上半部移動。

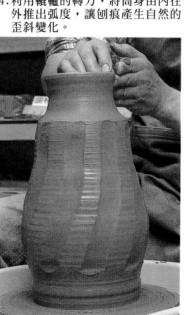

6.最後修飾壺口即告完成。

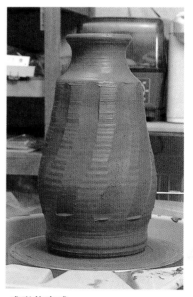

成形的完成。

茶壺製作的重點

各部位的切割與黏合方法

茶壺的製作可說是**轆轤**成形中最困難的技術之一。無論成品的形體如何美觀，如果不出水不流暢，則仍稱不上已達到茶壺製作的真正意義。這裡將特別針對各零件的切割要領與接合方式，茶漏與壺嘴的大小，壺嘴與把手間的角度等關係作一番說明。

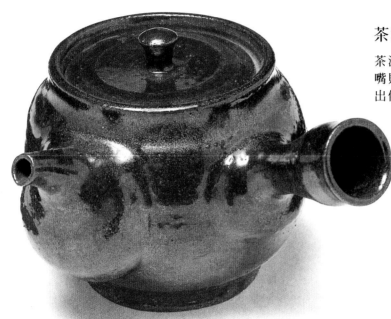

茶漏口的面積與水壓間的關係

茶漏的面積最好愈大愈好，相反地壺嘴則要做得細小些，如此一來才能倒出像絹絲般美麗的水注。

茶漏的洞孔要由中心往外挖。

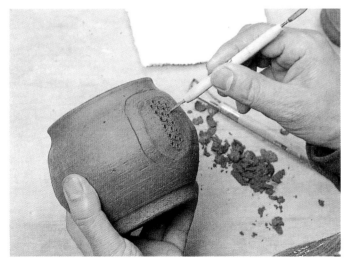

茶漏的洞孔由內往外挖壺壁比較不容易塌陷。可做成美麗的龜型。

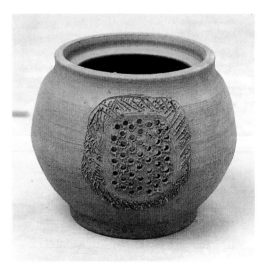

洞孔完成的茶漏。

壺嘴和把手配合壺身的曲線來切割

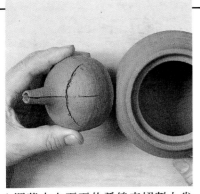
1.順著由上而下的弧線來切割上半部。

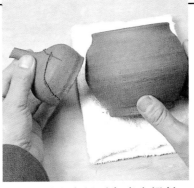
2.接著再配合側面角度來切割。

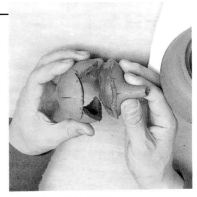
3.切割完成的壺嘴。

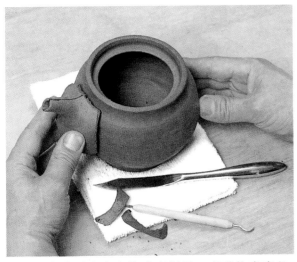
壺嘴的高度要與壺身的高度相同：壺嘴的高度必須訂在與壺身相同的高度上。

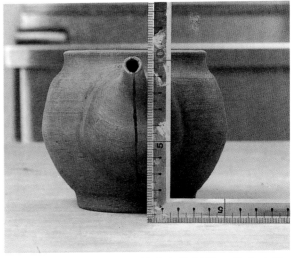
考慮壺嘴的扭力：以右轉成形的坯體，黏合時接著點必須設定在由正面看偏右5～6度的地方。不過，壺嘴未做歪斜切割的情形則無此必要。

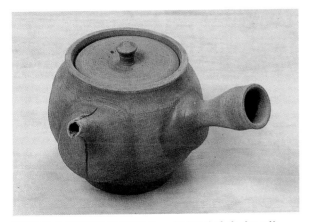
所謂出水順暢的壺嘴就是：從側面看出水口的下半部距離洞口五毫尺的地方若呈水平狀態，或是稍微向下傾斜，瀝水就比較容易。唯壺嘴要愈薄愈並且最好能切割出弧線。

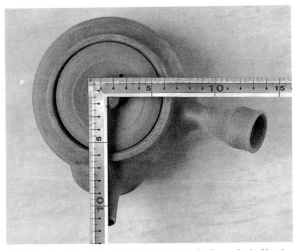
好握的把手角度：壺嘴和把手的角度，由上往下看呈80度角的位置是最理想的接合位置。

43

混合兩種不同的黏土拉坯成形

趣味盎然的條紋缽

使用含有兩種不同成份的黏土來拉坯時，經由轆轤的旋轉和手的摩擦，兩種黏土互相糾纏黏合的結果就會出現趣味橫生的條紋圖案。這種技法也可運用在彩色黏土上。唯必須注意的是應避免使用硬度互異或收縮率差異太大的黏土。

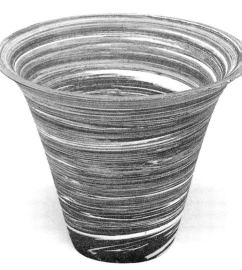

信樂水紅黏土與磁器黏土混合拉成的無釉燒缽（講師作品）。

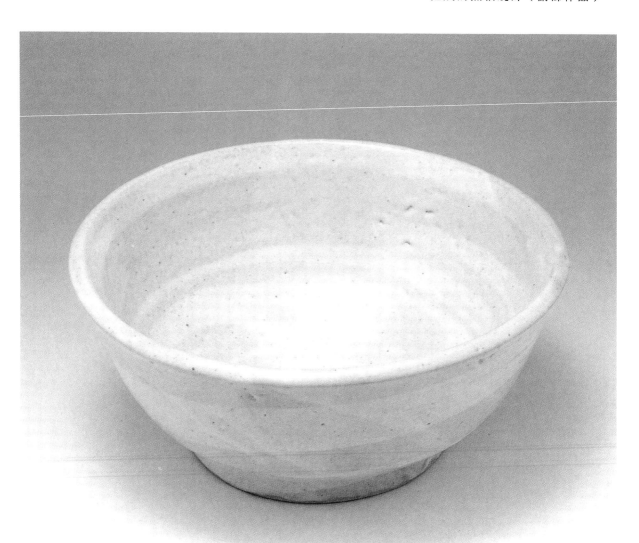

燒成的大缽。以五斗時白黏土及五斗時紅黏土混合拉成之後浸以志野釉之作品。**轆轤**旋轉所生的條紋賦予這只大缽趣味橫生的圖案。

1.將不同種類的黏土揉成土磚（五斗蒔．紅與白）。

成形的完成

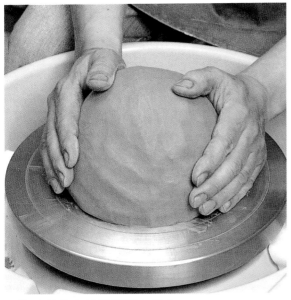

2.將兩種黏土置於轆轤上混合。

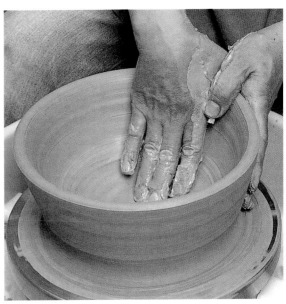

3.以手虎口成形。

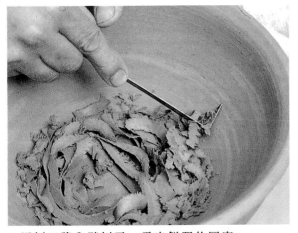

4.用刨刀將內壁刨平，露出鮮明的圖案。

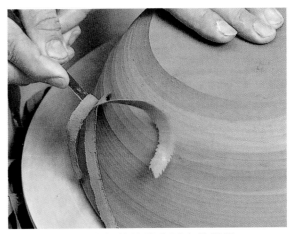

5.以同樣的方式刨整外壁讓圖案變鮮明。

刮面的方法與道具

刮面使用的工具依作品的乾燥狀態而不同。
這裡將就成形之際和半乾濕狀態下,以及完
全乾燥的狀態中所使用的刨土方法及道具做
一番說明。

1. 成形之際的刮面由於土質尚軟,因此可使
 用弓或鋼絲等為工具。
2. 半乾濕狀態下則使用刀子。
3. 完全乾燥的狀態則使用超塑鋼刨刀。

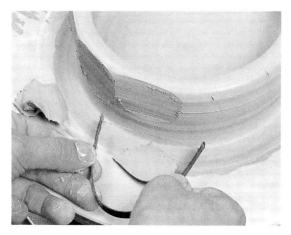

(1)使用弓

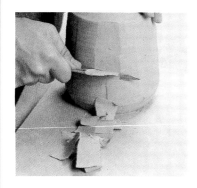

(2)使用刀

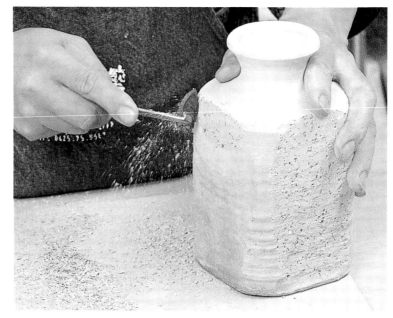

(3)使用超塑鋼刨刀

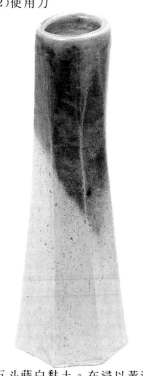

五斗蒔白黏土。在浸以黃瀨
戶釉的作品上重覆施染織布
釉。(學生作品)

參考作品　萩粘土無釉燒成。

46

挖洞的時機和道具

以**轆轤**或手捏成形的作品，挖洞的工具
須視黏土的硬度來做不同的選擇。

1. 成形之際的挖洞應使用描線刀、釘子
 和打洞模等為工具。
2. 半乾濕狀態下可使用雕刻刀、描線刀
 、刀子、刨刀 A傘骨等。
3. 完全乾燥的狀態則使用雕刻刀來挖洞
 。應挖洞而未挖洞且已燒成的情形，
 若漏挖的只是 2～3毫尺的小洞孔的話
 ，可使用石雕專用鐵鑽來鑽洞補救。

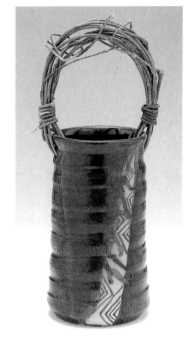

參考作品
萩黏土＋天目釉及鐵紅釉。

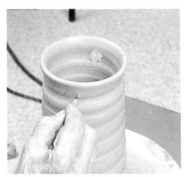

(1)使用描線刀

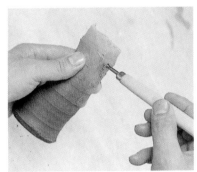

(2)、(3)使用雕刻刀

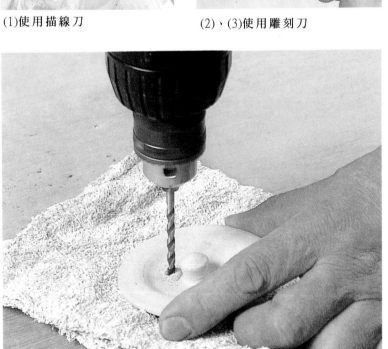

(4)使用石雕專用鐵鑽

製作大型作品時的黏土處理方法

在製作大型作品時由於使用到的土量較多，因此黏土往往揉得辛苦萬分。除此之外土質倘若揉得不夠紮實，作品在燒製的過程中就容易破裂。遇到這種情形可先將黏土分成數小塊分別搓揉之後再統一黏合。

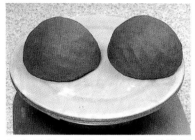

1.各別揉成的土塊，每份重達兩公斤。

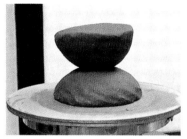

2.將土塊以正面相接的方式疊好後置於轆轤上。

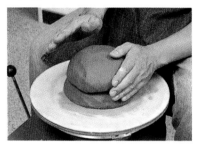

3.緩緩轉動轆轤，並用雙手拍打土塊，讓黏土緊密接合。

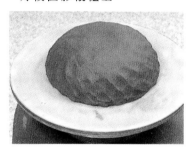

4.完成揉合。

預防大盤底部破裂的成形重點

利用轆轤製作大型盤子或大缽時除揉土的工程浩大外，往往好不容易成形了，作品卻在乾燥和燒成的過程中出現裂縫。愈是大型的作品在耐收縮率的技術要求上愈是嚴格。這裡將就底部破裂的原因和對應對策做一番說明。底部破裂的原因可歸究於揉土的步驟不夠確實。在製作大型作品時由於一次揉捏的土量太多，因此對於力道太小或技術不足的人而言，往往難以應付。尤其是當揉好之後到放在轆轤上拉坯成

形為止，這期間一旦黏土沒有確實受到擠壓，裂縫就會從揉痕的部位開始產生。除此之外底部太厚也是造成底部破裂的原因之一，因此在製作時底部要盡量拉薄。

● 將揉好的黏土倒過來，讓沒有揉痕的一方朝下放置於轆轤上。

● 慢慢旋轉轆轤，一邊拍打整塊黏土20～30下，這樣可以讓黏土內部的揉痕充分黏合，防止裂痕發生。

盤身與盤底厚度間的關係

3 章

有趣的裝飾技法

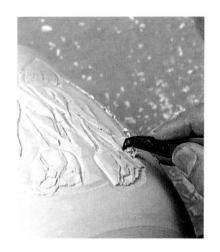

應稍加了解的技術

以透明釉製造螢光效果的照明設備

中國的磁器製造術中有所謂的螢光法，是一種在器皿上施作直徑約 3毫尺的透光裝飾的技法。由於靜謐地散放著光芒的樣態，像極了通體發光的螢火蟲，因而以此名之。在技法上又有使用濃淡釉的區分。由於施作過程簡單，請務必一試。

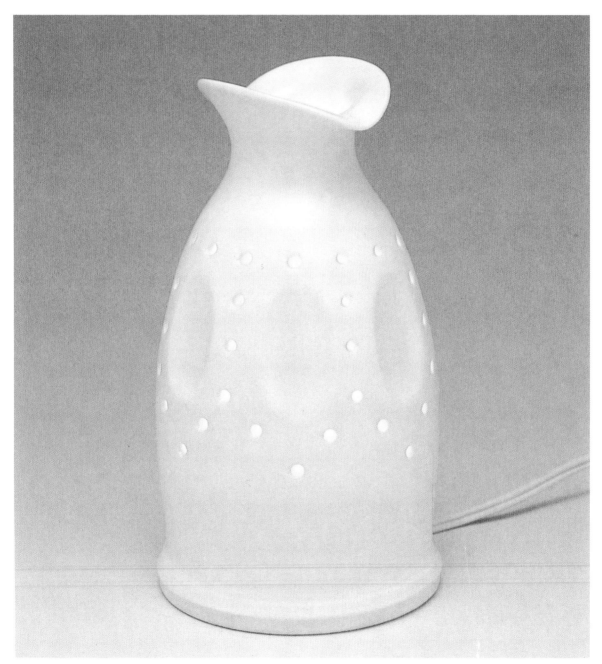

以螢火法製成的照明器具。磁黏土＋透明釉。明亮的漏光誘你進入夢幻的世界。

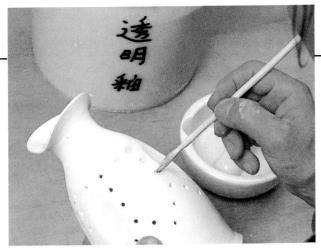

1.在半乾濕的作品上，以描線刀或傘骨挖出直徑
　2 ～ 3 毫尺的洞孔，待乾燥之後再以銼刀將洞
　緣修飾平整並施以素燒。
　毛筆沾上以 1.5 倍的水稀釋成的透明釉，並讓
　釉汁逐一流進每個洞孔中。

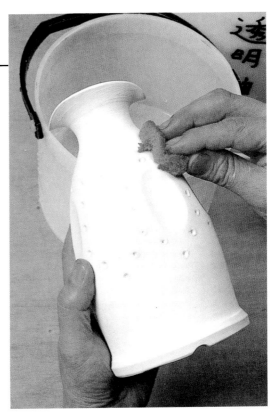

2.用濕海棉將溢出的釉汁擦拭乾淨。

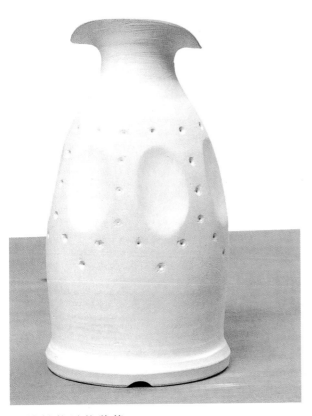

3.擦拭乾淨的狀態。

4.將整件器皿浸染透明釉後再施以素燒。

浮雕技法

以薄刀雕技法來雕塑鬱金香壺

古以來，動物或植物的浮雕圖案最常被運用來做為壺或盤的裝飾。這種技法乍看之下似乎很複雜，其實它所利用只是眼睛的錯覺，真正的原理則非常簡單。一旦掌握住雕刻的順序，表現起來或許要比繪畫來的更加容易。接下來就以鬱金香的雕塑為範例。

參考作品。信樂水黏土＋白釉。

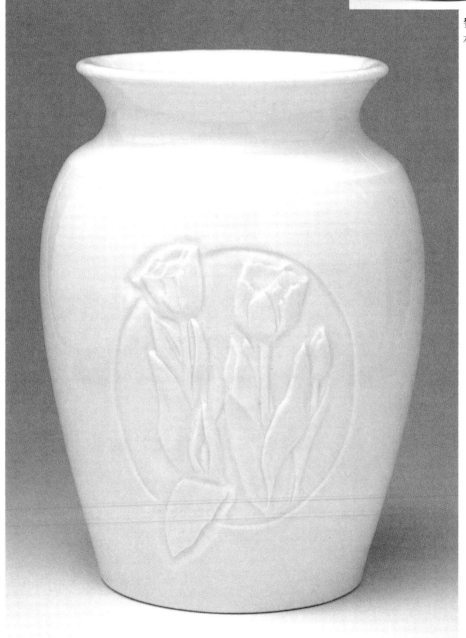

燒成的壺。磁器黏土＋透明釉。立體鬱金香展現出現代白磁的風采。

使用的工具包括刨刀 A刀子、及
雕刻刀。

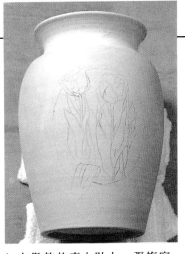

1.在微乾的壺上貼上一張複寫
紙，將圖案複印到壺上。

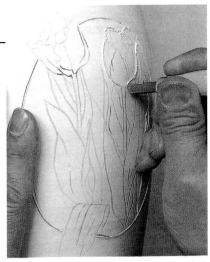

2.將複印的圖案用刀刻出深1～2毫尺
的輪廓。

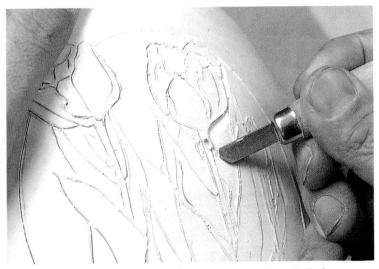

3.使用工具將正對著自己的輪廓的外側斜斜地雕出立體感。

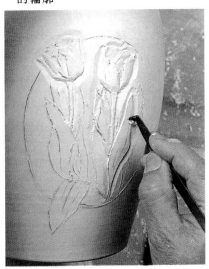

4.在程序上須從近景漸雕到遠景。

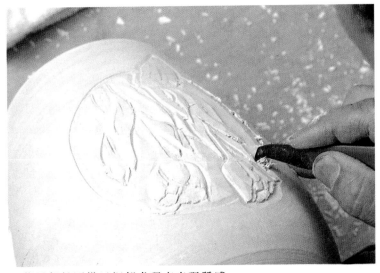

5.葉子部份同樣以細部處理來表現質感。

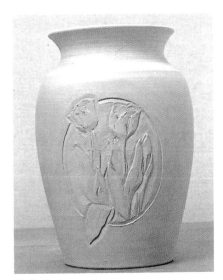

浮雕完成。

浮雕技法

以竹刀刻凹水鳥周邊輪廓的壺

將黏土黏在表層以製造立體感，或利用雕刻刀等工具將圖型的四周雕斜，是一般熟知的浮雕技法，除此之外趁著黏土柔軟之際，利用竹刀將圖型的輪廓挖深的作法也可製造立體感。利用這種技法可以表現出黏土的軟柔感。

參考作品

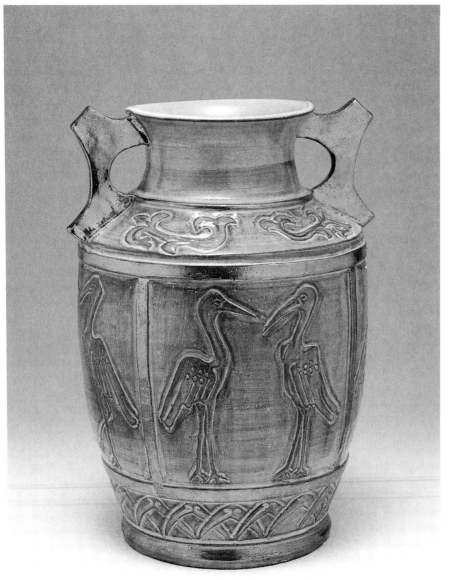

燒成的壺。信樂水紅黏土浸以乳白釉＋銀彩。線條柔和的成對水鳥展現出溫暖的質感。

54

使用工具包括黃楊木竹刀和竹耙。

1.用指甲戳戳看，倘若指痕輕易即烙印在表面的話，就開始打底。

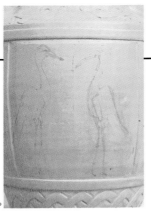

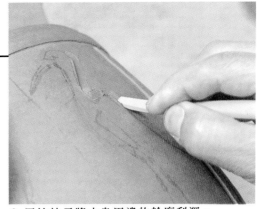

2.用竹抹子將水鳥周邊的輪廓刮深。

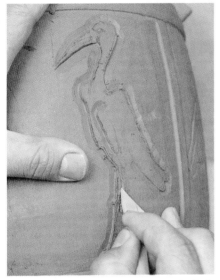

3.再將水鳥的整體刻凹，使展現立體感。

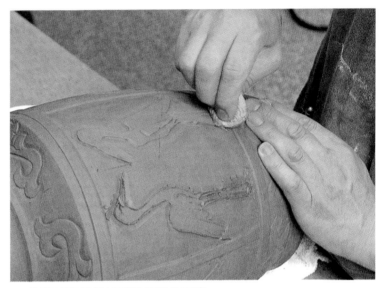

4.整體以海棉擦拭平整後即告完成。

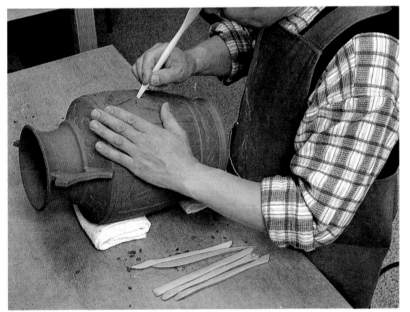

在作品表面製作浮雕時可將毛巾墊在作品下面以製造較佳的彈性。

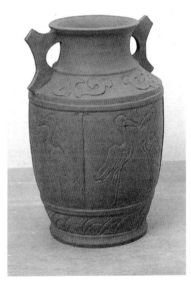

浮雕完成。

55

表面加工 I

利用瓦斯噴槍刻劃裂痕的壺

每種黏土各有它不同的土味，同樣的作品只要以不同的黏土來製作就會產生感覺迴異的作品。若能將這種土味的差異性稍做變化就能領略到風格迴異的作品。利用瓦斯噴槍燒烤剛剛成形的作品，待表面乾燥之後再用竹刀由內往外推擠，表面就會出現巨大的裂痕，然而內壁卻完全不受影響。

使用道具爲瓦斯噴槍。

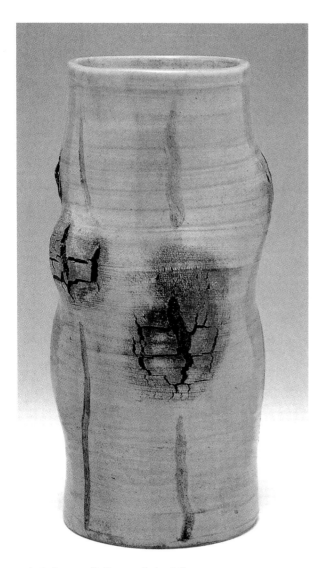

參考作品。荻黏土＋黃瀨戶釉。

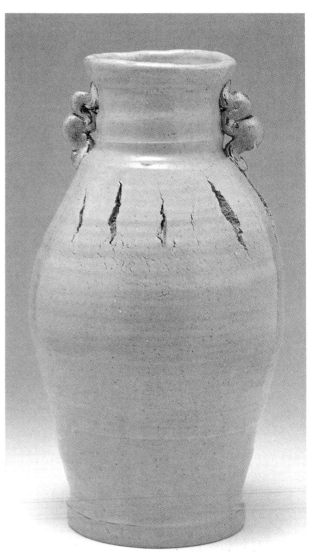

燒成的壺。荻黏土＋唐津釉＋金彩。表面的裂痕展露出作品的樸質之美。

1.將瓦斯噴槍對準筒狀坯體進行燒烤，在急速乾燥下表面會出現裂痕。

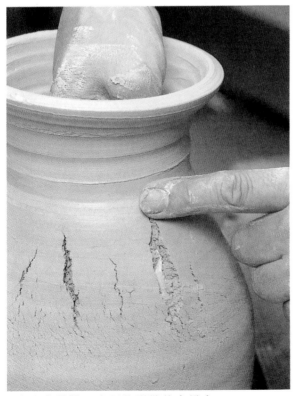

2.由內向外推，表面的裂縫就會變大。

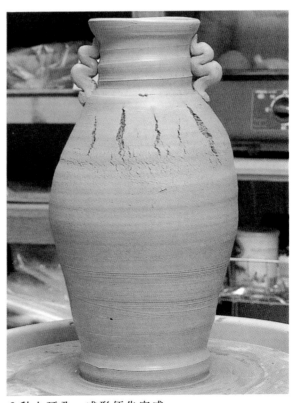

3.黏上耳朵，成形便告完成。

表面加工 II

泥漿變乾之後產生裂痕的高筒容器

在已乾燥的作品表面塗上厚厚的一層泥漿，等它乾
燥之後表面就會出現類似＜乾旱的沼澤地＞一樣的
裂痕，皸裂的圖型流露出獨特的趣味性。

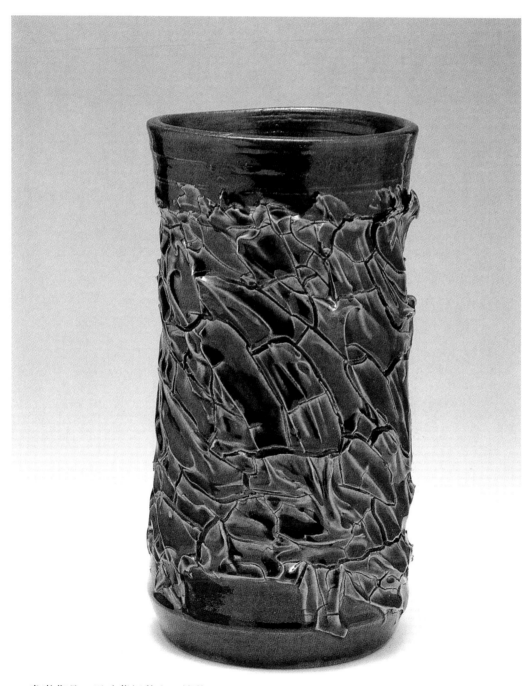

參考作品。五斗蒔紅黏土＋糖釉。

材料和用具包括
調水的信樂水黏
土及毛筆。

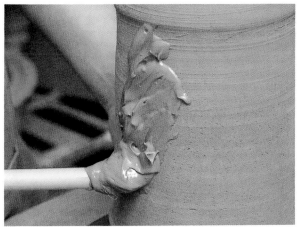

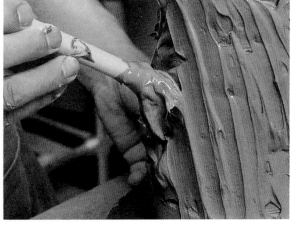

1.待成形的高筒容器略乾之後,用毛筆將泥漿
　塗在筒壁上。

2.泥漿的塗法是不規則地抹上厚厚的泥層,才
　能展現出表情豐富的圖樣。

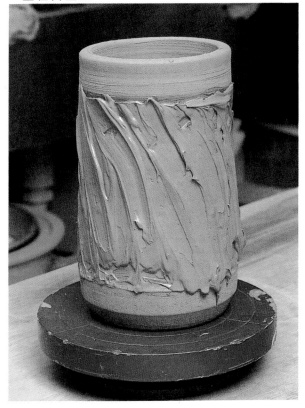

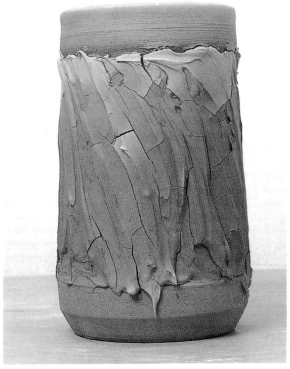

3.筒壁塗上泥漿後的樣貌。

4.等到泥漿乾燥之後,裂痕就會沿著乾燥部份
　開始出現。

破損作品的復原及修補

燒成之後出窯之際，往往會發現精心製作的作品不是缺了一角就是出現裂縫。雖然不可能百分之百地恢復原狀，不過卻可能修復到接近的狀態。這些作品畢竟是自己嘔心瀝血作成的，因此莫輕易放棄，不妨一試。

缺角的修復

 →

缺了一角的壺　　　　　　　　　　　　修復之後的壺

 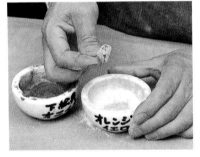 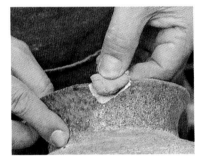

1.將油灰（putty）揉勻之後再加入素燒粉末一起搓揉，直到揉出與成品性質相近的黏劑爲止。

2.將彩繪原料與黏著劑混合，揉出與缺角近似的色調。

3.製成的黏著劑配合缺角的形狀黏上，大約經過半天之後修補的部位就會變硬。

〈修補復原的材料〉

A.B 2種不同種類的油灰混合之後才開始硬化的類型，由於硬化速度比較慢，因此極適合用來做爲修補陶器之用。

工匠用的油灰　　　　　　　　　　　　素燒的粉末。

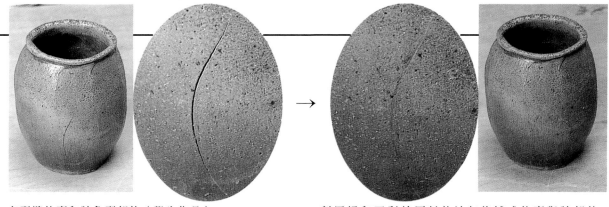

有裂縫的甕和該龜裂部位（學生作品）

利用揉和了彩繪原料的油灰修補成的甕與該部位。

龜裂作品的修補

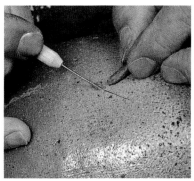

1. 搓揉出與原作品的色調近似的油灰塊，並將它嵌入裂縫中。使用描線刀將黏著劑確實填滿。

2. 以竹刀將溢出表面的油灰土刮除乾淨後，立即以濕毛巾擦拭補痕。大約經過半天後就不必擔心會漏水了。

燒成過程中易導致破裂的溫度

正燒不在此限，若是採用素燒的話，至少要慢慢燒上7～8個小時才夠。在燒成的過程中最危險的溫度是介於100～300度之間。尤其像是壁面較厚或乾燥不完全的作品，一旦超過攝氏100度C，是500～600度。在這個溫度下黏土內部的有機物質處於燃燒狀態，由於會產生一氧化碳和二氧化碳，作品會因此燒成像木碳一樣黑。必須徐徐增加溫，讓熱度穿透作品的內部。

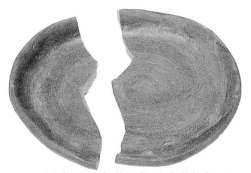

圖文：因冷裂現象而破裂的盤子。

冷裂的形成原因與預防方法

有時作品才一出窯就立刻一分為二，或是產生嚴重的龜裂現象。這是因為在窯中處於膨脹狀態的作品，因為接觸到外界的空氣急速冷卻所引發的冷裂現象。尤其是石器質的備前黏土和信樂紅黏土以及磁器黏土等最常發生這種現象。

在預防發生冷裂現象時，只要恪遵避免急速出窯的作法即可。尤其是寒冬的早上出窯最危險。冷卻時間雖與窯的大小和結構有關，但至少要等到窯內的溫度與外界氣溫相近的狀態下再出窯才不致發生危險。

化粧土的使用方法與問題的解決

化粧土與黏土的屬性

化粧土主要運用於半乾濕的作品上，因此塗抹和浸泡的時機就成了很重要的因素。因錯失正確時機而導致問題發生的情形時有所見。化粧土又叫做高領土，它的組成成份與黏土相似，因此將兩者混合之後加以使用也不會產生任何影響。損壞的化粧土甚至可以重新回收當成黏土使用。

化粧土剝裂的原因

塗抹在整件作品上的化粧土，乾燥之後常會出現龜裂剝落等現象。這是因為施作化粧土加工的作品本身過度乾燥使得化粧土黏著不易所致。尤其是當作品的上半部和下半部的乾燥狀態差異懸殊時，就不適合塗抹化粧土。

在作品管理上，為了避免讓受風的上半部提早乾燥，可用塑膠袋覆蓋，或罩入附蓋子的容器中讓整體的乾燥速度趨於一致。一塗上化粧土就出現裂痕有時在大型的盤子內側塗抹化粧土時，盤緣會驟然出現裂痕。由於黏土在半乾濕狀態下最不容易吸收水份，因此即便將飽含水份的化粧土塗於其上也無法動搖它的狀態。不過這時的黏土也並非完全不吸收水份，塗了化粧土的部份會因為水份的關係而膨脹。

尤其是大型的盤子，若由中心開始塗，內側就會先行　膨脹，因而導致外側出現龜裂現象。化粧土要　由外往內塗抹，最好在塗抹前先用濕海棉將外側擦拭一遍使飽含水份之後，再行塗抹。

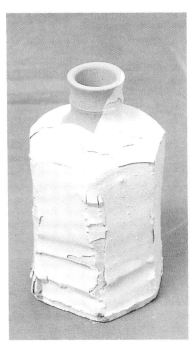

化妝土剝裂的作品

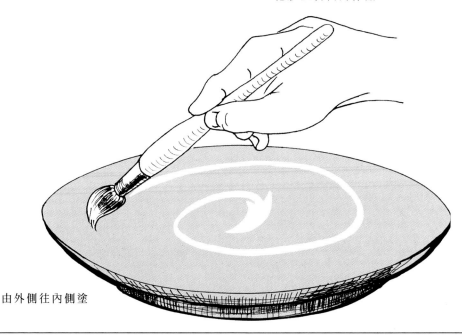

由外側往內側塗

彩繪和上釉的技巧

以釉藥描繪圖案

以刮痕爲邊界彩繪而成的彩盤

在前作「彩繪表現裝飾技法」一書中曾介紹過使用撥水劑來製作釉藥邊界的方法，這裡所要介紹的是在作品表面，沿花紋的輪廓描繪刮痕藉以充當釉藥邊界的作法。彩料包括檸檬黃、玫瑰紅、粉紅以及白色等，同時也運用到藍寶石藍（turkey blue）和湛藍兩種顏料。

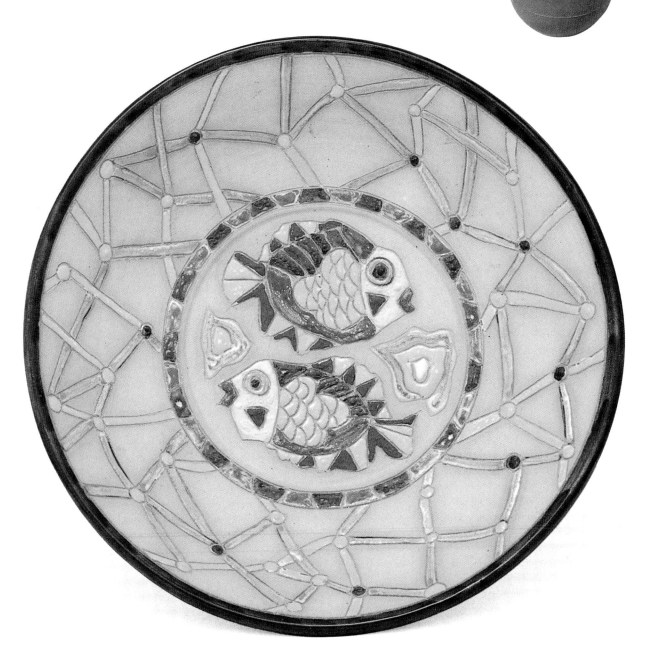

燒成的彩盤。萩黏土＋白釉。利用琉璃釉和釉下彩料進行彩繪。豐富的色彩展現華麗的美感。

使用工具包括壓縮器（spuit）和描線刀。

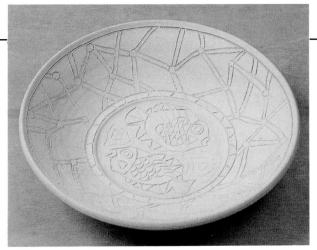

1.先在半乾狀態的盤面上打底稿，再以描線刀沿
著底稿刻畫深約1毫尺的輪廓，接著施以素燒。

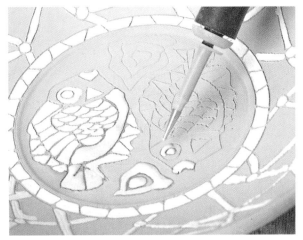

2.在素燒過的花紋上以壓縮器擠上一層薄薄的乳白釉。

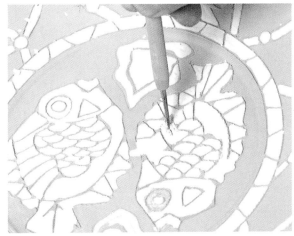

3.用描線刀刮除流到刮痕中的釉藥。

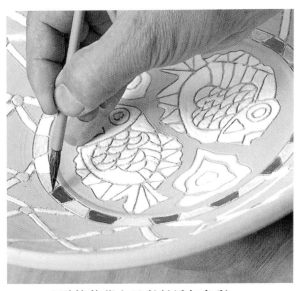

4.再於釉藥上以彩料添加色彩。

5.最後利用琉璃釉將盤緣上釉後作品即告完成。

利用模板進行釉下彩繪

以印花模板繪製圖案的彩盤

刻劃著花紋圖樣的紙型叫做印花模板（STENCIL）。利用這類模板可在作品上重覆描繪相同的圖案。由於素燒坯的吸水性特佳，因此採用這種方式至少可以防止彩料滲透到模板下方，印花模板堪稱最適合用來做為釉下彩繪的技法。

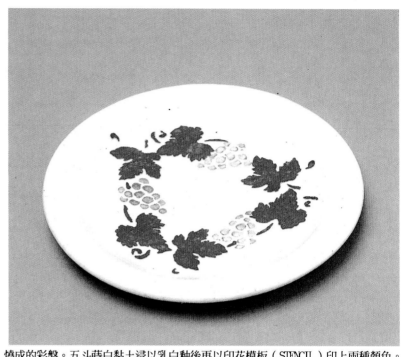

燒成的彩盤。五斗蒔白黏土浸以乳白釉後再以印花模板（STENCIL）印上兩種顏色。

參考作品。五斗蒔白黏土＋乳白釉。

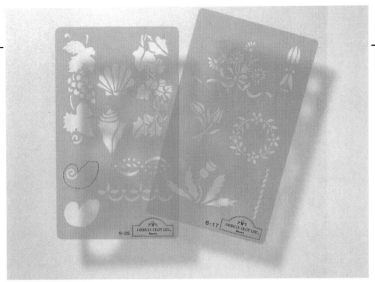

刻有各種圖案的印花塑膠模板,這是在文具店的設計專賣場中找到的。可自行選擇喜歡的圖樣印製。

彩料倘若調得不夠均勻,就會滲到印花模板(STENCIL)的圖樣之外。濃度調高之後可加入少量的CMC消除黏性,以方便印製。

1.將素燒過的盤子浸以乳白釉。　　　2.將海棉刷沾上彩料。

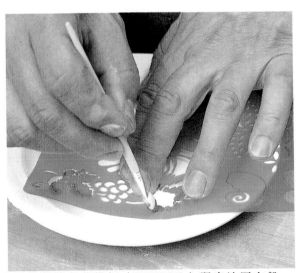

3.用指頭將印花模板(STENCIL)緊密地壓在盤子上,接著沿著圖案的邊緣將彩料輕輕刷上。

4.一邊移動位置一邊以雙色彩料描繪連續性的圖案。

用印章進行彩繪

以橡皮印章來描繪花紋的馬克杯

接下來要介紹的是，利用現成的圖案以印章方式轉印在素燒過的作品上的彩繪新素材。可讓彩料滲透，並以蓋印的方式來製作，是這項素材的有趣之處。在作品表面印上橡皮圖案，接著浸泡透明釉再燒成，即可輕鬆完成連續圖案及變換花色的釉下彩繪。

燒成的馬克杯。在信樂水黏土上施以彩繪之後再浸以透明釉

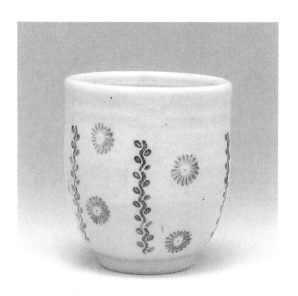

參考作品。信樂水黏土＋透明釉。

參考作品。瓷器黏土＋透明釉。

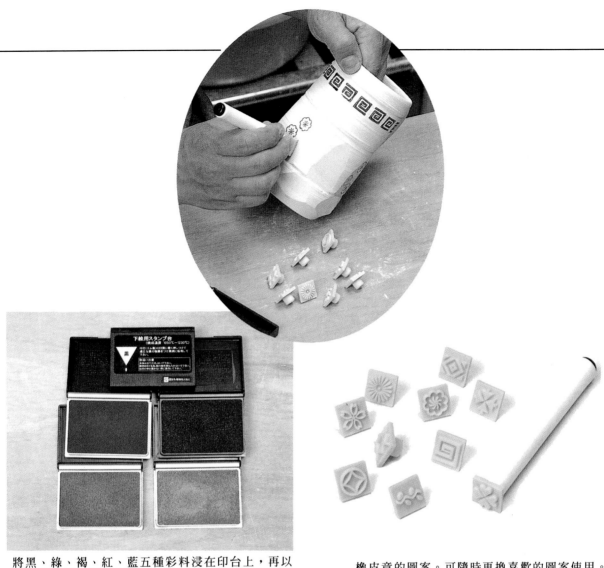

將黑、綠、褐、紅、藍五種彩料浸在印台上,再以
橡皮章按捺之後轉印到生坯上。

橡皮章的圖案。可隨時更換喜歡的圖案使用。

釉藥的發色

氧化燒成和還元燒成

釉藥的種類除了必須藉由氧化作用才能發色的
類型外，也有藉還元燒成來發色的。除此之外
還有既可藉氧化燒成也可藉還原燒成來發色的
釉藥。

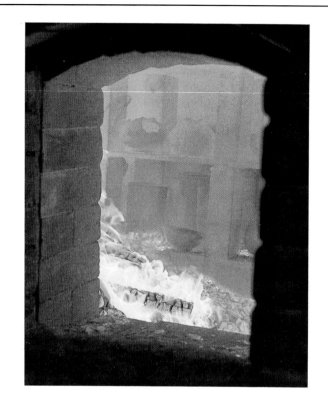

只限於氧化燒成發色的釉藥

這一類釉藥爲未經氧化燒成便無法發色的代表性釉藥 。如織布釉燒
成之後就會發色爲紫紅色的，而黃瀨戶釉則會發色成帶綠的顏色。

釉藥	氧化燒成	還元燒成
<黃瀨戶釉> 在磁黏土上會呈現特有 的亮黃色。	發色爲帶溫暖感的色澤。	發色爲泛綠的灰色。
<織布釉> 在磁器黏土上會呈現青綠 色澤。	發色爲深綠色。	發色爲紫紅色。

僅限於還原燒成的釉藥

下列數種釉藥爲未經還元燒成即無法發色的類型。
以氧化燒成時則見不到原始的發色。

釉藥	氧化燒成	還元燒成
<白磁> 白磁可透過透明釉看到黏土原始的顏色。磁器黏土經過還元燒成之後會變得更白，透明釉則發色爲略帶綠意的顏色。	發色爲泛著象牙白的白色。	發色爲帶著透明感的白色。
<青磁釉> 釉藥中所含的鐵質會因還原燒成，在磁器黏土上發色爲帶綠的色澤。	黃的釉色稱爲米色青磁。	發色爲青磁特有的釉色。
<御深井> 爲與略帶鐵質的黃瀨戶釉藥相似的類型。透過還元燒成會發色後的顏色看起來類似青磁。	發色爲泛黃的釉色。	釉色近似青磁。
<辰砂釉> 發色後的紫紅色是銅的成份處於還元狀態下所見到的典型色彩。施染在磁黏土上，色彩會更加鮮艷。	發色爲明亮的藍色。	發色爲紫紅釉色。

釉藥的發色

利用氧化燒或還元燒，皆可發色的釉藥

無論利用氧化或還元燒，皆可產生有趣發色效果的釉藥

釉藥可利用氧化和還元的方式燒成。從最廣爲人知的釉藥中選出無論氧化燒或還元燒，
都能獲至良好發色效果的種類來加以比較。

釉藥	氧化燒成	還元燒成
<天目釉> 無論是利用何種方式燒成，關鍵都在於釉層一定要厚。	黑色調的發色。	焦褐色的發色。
<糖釉> 無論採用氧化燒或還元燒，性質都很安定的釉藥，故廣爲各大窯場所採用。	褐色發色。	帶綠發色。
<萩釉> 無論以氧化或還元方式燒成，都能產生傳統的發色效果。	膚色發色。	帶藍發色。
<唐津釉> 若以柴窯燒成時，有時會出現氧化和還元兩種發色效果。	生成土色的溫暖感。	帶綠發色。

72

醉釉

織部系的綠釉部份燒成紫紅色的現象稱之為「醉釉」。
這種現象不會發生在專供氧化燒的電窯中，只會出現在
柴窯及使用瓦斯、燈油的窯中。當釉藥在這類窯中開始
融解之際，只要出現不完全燃燒現象，作品的一部份就
會在還元狀態下燒成，繼而形成這種現象。由於以銅為
發色劑的釉藥，其氧化和還元的色澤落差很大，因此醉
釉的現象尤其顯著。擅用這種現象可燒出令人驚豔的作
品。

茶碗。將浸染過以銅為發色劑的青釉之陶坯，
放在階梯窯中燒成的作品。由於器皿在燒製的
過程中部份被灰燼所掩埋，因此形成還元狀態
，導致銅的一部份變色為紫紅色。經過長時間
的燒成，這部份的顏色褪去，反 而展現不同風
貌的景觀。(學生作品)

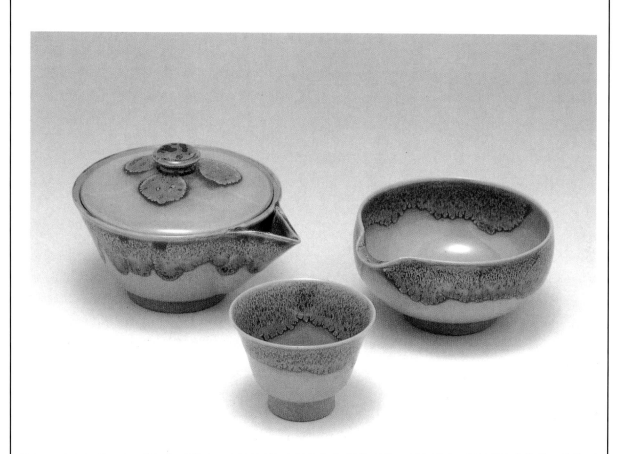

茶組。（上野燒 福岡縣）作品染上一層厚厚的以銅為發色劑的青釉。這組作品巧妙運用「醉釉」的技巧，
讓釉藥的一部份因窯變而轉為紫紅色。

金色的發色方法

自黏土中誘發金色的燒成方法

有一種無須使用彩料就能製造出金色的發色方法。
這是發現於備前及丹波立坑燒等石器質黏土產地的
技法，為長時間曝露在高溫中，處於強力還元燒成
狀態下所引發的現象。即使使用小型的電窯，將作
品放入裝有木碳的甕中，在氧氣不足的還元狀態下
燒成的話，就可產生帶有令人驚豔的金色光澤的作
品。

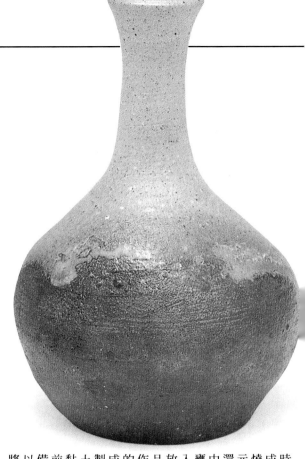

將以備前黏土製成的作品放入甕中還元燒成時
其中一部份會發色為金色。本作品是在1200℃
高溫中持續燒製8小時而成的。

發色為金色的部份。

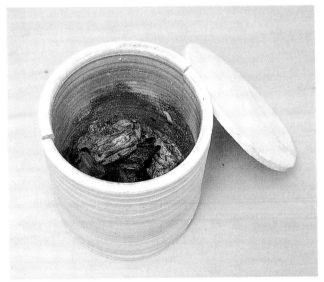

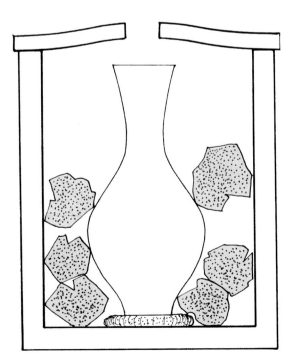

木碳與甕將作品與木碳如圖示般裝在甕中燒成。若
還元狀態太強時，整件作品會燒成漆黑，因此蓋子
要稍微打開露出一點縫細。作品的下方要墊一塊以
鋁紙或道具土做成的板子。

— 誘發出金和銀色的釉上彩繪

將金、銀的彩膜燒製於陶器表面令其發色的技術稱爲USTER，又稱爲表層彩繪。不過它必須將金、銀的顏料彩繪在已正燒過的作品上，然後再反覆以750～800℃的低溫重新燒成一遍。雖然燒成的溫度與素燒溫度相同，但表層彩繪（LUSTER）卻不能與素燒同時進行。因爲在燒成過程中，素燒產生的水蒸氣與氣體會影響金、銀的發色，導致作品表面產生霧狀發色效果。

利用表層彩繪（LUSTER）技法燒出的金色作品例。在750～800℃的低溫中燒成時會產生優良的發色效果。由於表層彩繪（LUSTER）系的彩料皮膜極薄，因此陶坯本身所具的顆粒感會穿透到表層，呈現特殊的效果。

金釉爲含金的溶劑

利用鈀讓銀發色的部份在750～800℃的低溫中燒成時，會有美麗的發色效果出現。

銀釉是以鈀爲基本原料所調成的溶液。

釉藥產生的問題及解決方法

釉藥無法溶解的原因

這類問題的癥結不光出在窯與釉藥上，有時與黏土的相容性也有關係。一般燒製品的產地都會製造並生產與該地所產的黏土屬性相容的釉藥。有時釉藥施作於屬性不同的黏土上時，會出現無法溶解的粗粒狀。除此之外初次使用的窯或長久未經使用的窯，若未事先空燒一次，由於濕氣的作用，作品表面也會出現粗糙的粒子狀。

　　　　　　<SK號碼與賽氏測溫熔錐(Seger Cone)>
賽氏測溫熔錐(Seger Cone)是以溫度來訂定SK號數的。依照其倒下的狀態顯示窯內溫度，因此又稱為賽氏溫度計。將它放在可從窯孔看到的地方，傾倒的一端與道具土接觸的時點，就是目的溫度所在的位置。

<解決法>
. 試將燒成溫度提高20℃，或試著改用SK號數較低的藥。
. 將揉土的時間拉長。
. 改用別種黏土。
. 摻入3～5％的木灰或石灰，藉以降低釉藥的溶解溫

SK5a	SK6a	SK7	SK8	SK9	SK10
1180℃	1200℃	1230℃	1250℃	1280℃	1300℃

SK號數與燒成溫度。

道具土揉成厚2公分的立方體，將賽氏測溫熔錐(Seger Cone)插進土裡約1公分深。

按照號數的高低順序排列，以前傾80度的角度插在土裡。道具土須乾燥之後再行使用。

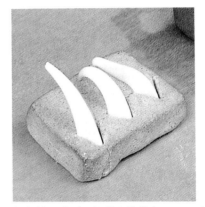

燒成所用的賽氏測溫熔錐(SegerCone)B 將達到目標溫度即倒下的，放在正中央，兩側則分別放置傾倒溫度比目標溫度低的以及高於此的賽氏測溫熔錐(SegerCone)B。

釉藥起泡的原因

備前和信樂紅黏土等石器質黏土，由於含有大量的硫化鐵及少量的鹽份，在燒成之後會產生氣體，導致釉面出現氣泡現象。

<解決方法>
. 燒成溫度要慢慢提高，並以較低的溫度來燒成
. 在釉藥中添加3％的亞鉛華可抑制發泡現象。不過如此一來黏土的顏色會稍微變灰發色的結果和原來的色澤略有出入。

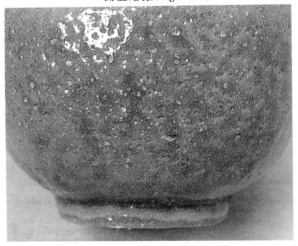

施染於備前黏土上的釉之發泡狀態。

導致釉藥收縮燒的原因

即使使用已經調配好的市售釉藥，也會因為使用方法的差異，而導致失敗的情形。因為黏土是天然素材，與釉藥之間會產生互斥現象。基本上只能將手邊所用的黏土正確施釉之後，視其燒成狀況如何再行判斷。

釉藥上得太厚所產生的收縮現象

釉藥基本上在浸過一遍已素燒過的作品之後，要進一步調整它的濃度。對於施釉還不熟悉的新手，往往在不經意的狀況下，為了修補上釉不完整的部份，而不自覺地重覆浸泡好多遍釉藥，導致整體上釉過厚。此外由於釉藥必須加水調整濃度，在放置的過程中，隨著水份的蒸發濃度會逐漸變濃，因此必須隨時以比重計測量，一旦發現濃度太濃就必須加水調整。

＜解決方法＞

．將作品迅速浸泡過之後，再用筆來修補施釉不完整的部份。乾燥之後再以布塊或砂紙加以修整。
．調整濃度。
．由於釉藥的比重一般都調整在1.3～1.7的範圍內，因此在購入已經調整好的釉藥之際，應先測試它的比重值。

厚度較薄的作品因吸收水份，而導致釉層產生收縮現象

表層和釉藥之間處於非密合狀態即進行乾燥時，作品就會一直處於無法乾燥、觸摸的狀態。在這種狀態下，若觀察已乾燥部份的表面狀態便會發現，釉藥的表層有龜裂現象，而釉藥便是以此裂縫為界，開始向內收縮。

＜解決方法＞

壁面極薄的作品，浸釉的要領在於迅速而且要一氣呵成。若將內外分開上釉的話，由於先施釉的部份已含水份，因此濕度會過高。採內外分開上釉時，最好等到其中一方乾燥之後，再進行另外一部份。

土渣殘留導致的釉藥收縮

素燒作品的表層若有土渣附著時，把手及接縫處一旦有土渣堆積就會形成釉藥收縮現象的肇因。

＜解決方法＞

以擰乾的海棉或毛巾將表面的粉末及雜質擦拭乾淨即可。此外囤積在縫細間的土渣可用筆來刷除，並在縫細間滴一滴水後再施釉。

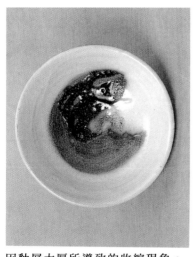 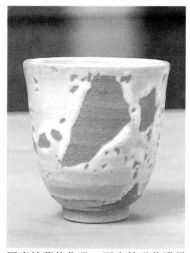

因釉層太厚所導致的收縮現象。　因土渣附著產生的釉藥收縮現象。　厚度較薄的作品，因水份吸收過量而導致的釉藥收縮現象。

釉藥產生的問題及解決方法

釉藥過度流動的原因

儘管釉藥的燒成溫度吻合，但筒狀作品的釉層若上得太厚，或到達燒成溫度之後的燒煉時間過長的話，有時會出現釉藥滴落的現象。

＜解決方法＞

．若滴落狀況輕微的話，可以加高座台的方式來處理。

．將燒成溫度降低10～20℃，或縮短最高溫度的燒煉時間。

．在釉藥中添加3～5％的硅石或草灰，提高燒成溫度。

．在釉藥中添加3～5％的氫氧化鋁，提高燒成溫度。

釉藥滴落沾污固定板的情形

在燒成過程中經常會出現因釉藥滴落而弄髒固定板的情形。由於固定板的價格不菲，若是向公共窯場借得的話，尤其需要留心。

＜解決方法＞

．可利用道具土製成圓盤狀的墊子墊在作品下燒成。由於這種土不會與燒成的　作品連在一起，因此只要使用木棒或徒手就可輕易剝離。

．市面上售有燒成專用舖在作品下方的鋁紙，可依作品的大小來剪裁。

因釉藥滴落作品黏在固定板上的情形。碰到這種狀況，除了剪裁固定板吃力外，對於作品本身也沒好處。

燒成專用的鋁紙和剪刀。

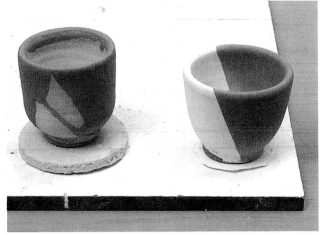

置於作品下方以道具土製成的圓盤（左）及舖設鋁紙的情形。

釉上彩繪的趣味技法

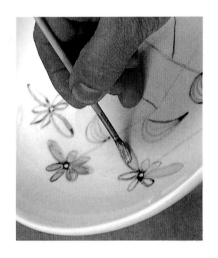

使用方便的釉上彩繪專用貼紙 I

將貼紙圖案轉印其上的馬克杯

儘管釉藥的燒成溫度吻合，但筒狀作品的釉層若上得太厚，或到達燒成溫度之後的燒煉時間過長的話，有時會出現釉藥滴落的現象。

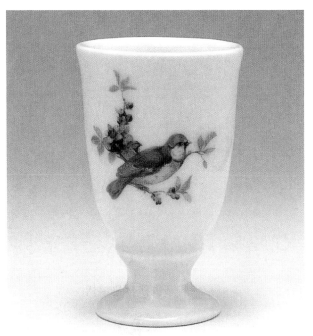

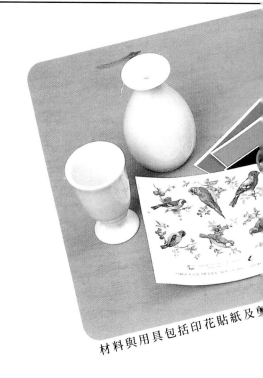

材料與用具包括印花貼紙及夐

將貼紙貼在正燒過的作品上再以750°燒成的杯子。
可簡單享受西洋風味的樂趣。磁黏土施以透明釉。

（學生作

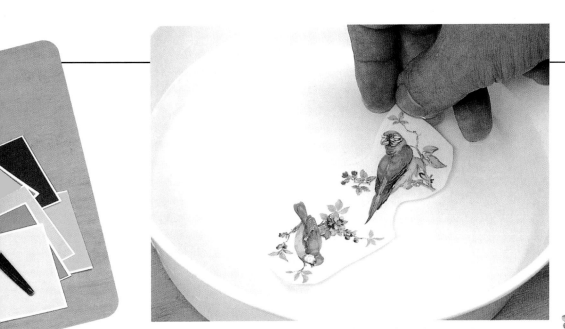

1.將喜歡的圖案以剪刀剪下之後，放入水中浸泡10～20秒。

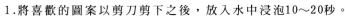

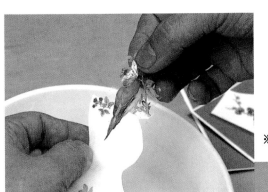

2.將貼紙從底紙上撕下。

※若與素燒作品一起燒製的話，表面會起縐褶。

3.輕輕地貼在事先準備好的杯子上，並將空氣及水份擠出。等到貼紙乾燥之後再以750 ℃的溫度燒成。

使用方便的釉上彩繪專用貼紙 Ⅱ

印有貼紙圖案的酒瓶

市面上有一種利用釉上彩料印刷成各種顏色的彩色貼紙出售。
挑選喜歡的顏色，放在水中浸泡之後，貼在正燒過的作品上，
再以750℃的溫度燒成即可。由於可利用剪刀剪出各種花樣，因
此也是一種可提供釉上彩繪諸多樂趣的素材。

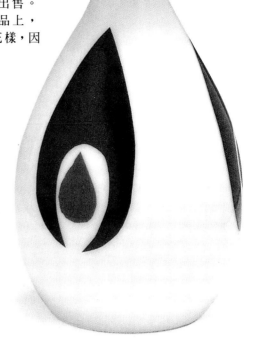

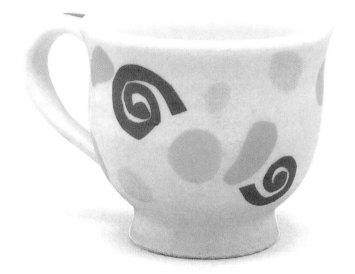

在正燒過的酒瓶上貼上剪好的貼紙，再以750℃
溫度燒成的作品。鮮紅的色澤安定地附著在作品

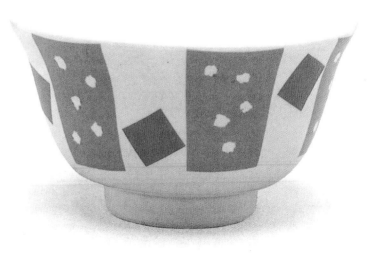

以釉上彩料印刷成的色紙。從10種
顏色中任選喜歡的顏色來剪裁。

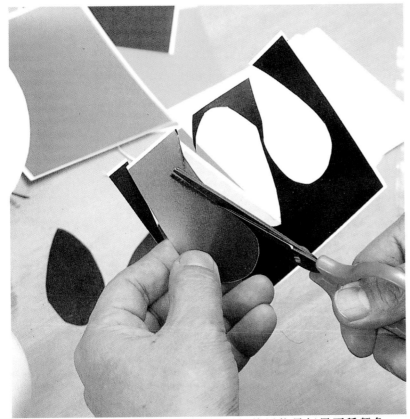

1.將選定的色紙剪出所要的圖案。這裡使用的是紅黑兩種顏色。

2.將貼紙放入水中浸泡10~20秒。

3.輕輕推擠，讓空氣和水份跑出。等
貼紙乾燥之後再以750℃的低溫燒成。

釉上彩料的運用技法 Ⅰ

以水性彩料描繪而成的彩盤

釉上彩料中最簡單使用的如水彩。由於這種彩料是水溶性的，因此只要擠出必要的份量，就可比照水彩彩料的使用方式來運用。濃度太高時只要加點水用筆調和即可。或是顏料乾固時也可加水重新使用。

燒成溫度雖然與素燒溫度相同，同為750℃，但若與素燒作品一起燒成時，表面會出現縐褶狀，因此釉上彩料的燒成必須與所有的素燒作品分開燒製才行。

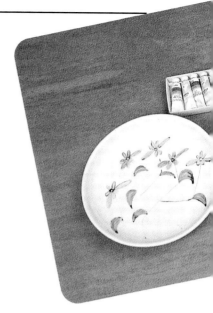

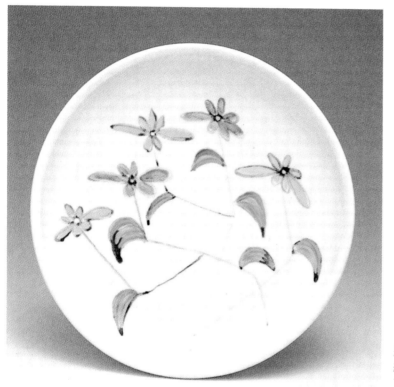

由於是水溶性的，因此即使畫錯了也可用水輕易擦拭。

將正燒過的作品上以水彩釉上彩料來繪圖，再以750℃的高溫燒成的彩盤。可以水彩式的技法來表現。磁器黏土＋透明釉。

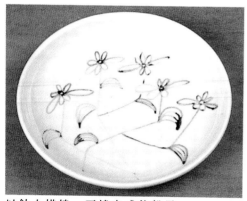

以鈷土描線，正燒完成的盤子。

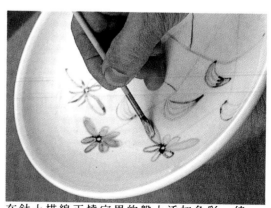

在鈷土描線正燒完畢的盤上添加色彩。待顏料乾固之後再以750℃的低溫燒成。

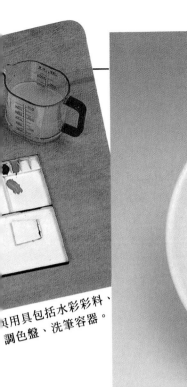

具用具包括水彩彩料、
調色盤、洗筆容器。

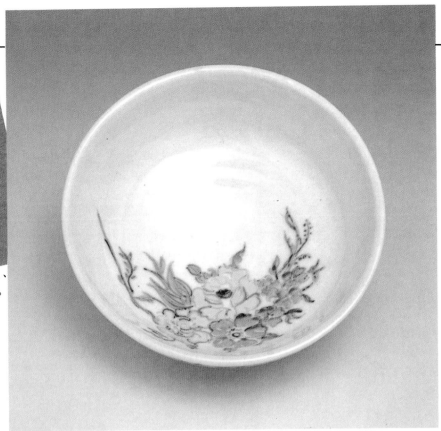

磁器黏土＋透明釉（學生作品）。

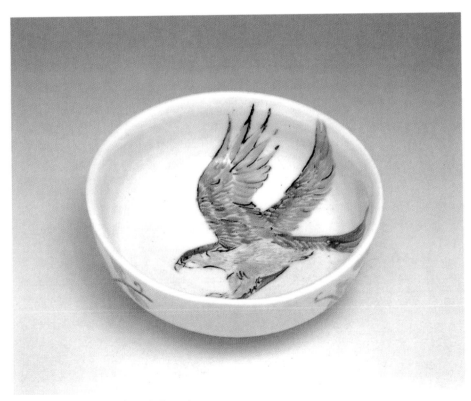

磁器黏土＋透明釉（學生作品）。

釉上彩料的運用技法　Ⅱ

將粉狀彩料用水溶解後描繪而成的彩盤

粉狀彩料可視需要調整爲水性或油性。水溶性
彩料由於無臭味且使用簡單,可說是使用最廣
泛的方法。

在正燒過的作品上以水溶性釉上彩料彩繪之後再
以750℃的高溫燒成的彩盤。就連微妙的色澤都能
巨細靡遺地呈現。磁器黏土+透明釉

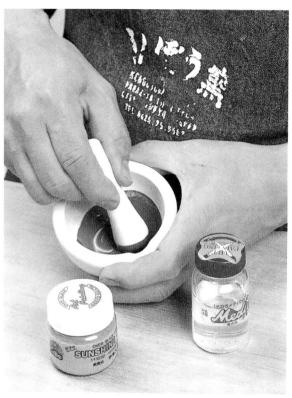

1.在乳缽中倒入需要量的釉上彩料粉末,加入溶解
　用途的定著劑,用研磨棒充分調和。粉狀彩料與
　定著劑的比率爲1:1。

材料與用具包括粉狀釉上彩料、水溶性觸媒(定
著劑)、筆、乳缽、洗筆容器等。

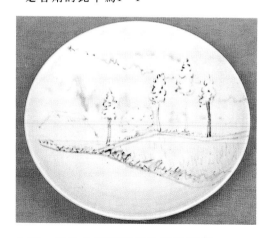

2.取一以鈷土描線完成的盤子備用。

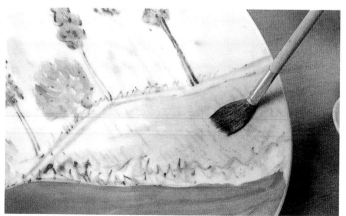

3.將筆沾上顏料,等底色乾了之後再塗另外的顏色。充分
　乾燥之後以750℃的高溫燒成。

將粉狀釉上彩料以油溶解之後，描繪而成的彩盤

除了略帶臭味外，與水溶性彩料相較之下，使用油性彩料時，洗筆比較麻煩，不過由於彩料的延展性較佳，習慣之後也是頗方便使用的材料。

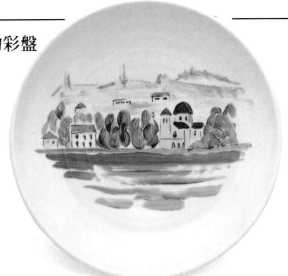

在正燒過的作品上以油性彩料描繪，再以750℃的高溫燒成的彩盤。彩繪時的色彩，燒成時可原色重現。磁器黏土＋透明釉。

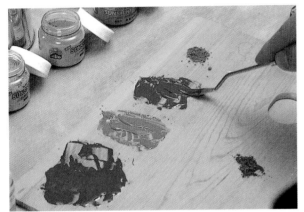

1.將粉末取出置於調色板上，加入油性定著劑以調色刀充分調和。

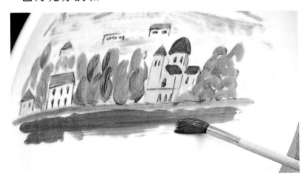

2.添加少量的薰衣草油，筆的延展性就會變佳。

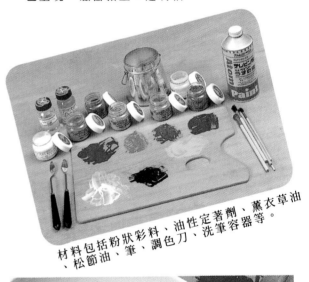

材料包括粉狀彩料、油性定著劑、薰衣草油、松節油、筆、調色刀、洗筆容器等。

3.在正燒完成的盤上打底。

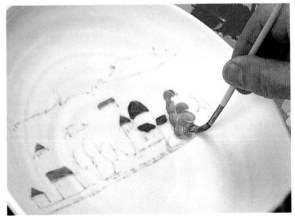

4.待線條乾燥之後上色。若筆的含水性不佳時，可沾以少量的松節油。等充分乾燥之後再以750℃的溫度燒成。

超低溫燒成

以180℃低溫燒成的釉上彩繪專用彩料

有一種使用家用烤箱即可燒成的釉上彩繪
專用彩料。由於是施作於正燒過一次的陶
器和磁器上的彩料，並以超低溫燒成，因
此嚴格說來這類作品並不能稱爲眞正的燒
製品。彩盤、花瓶、水壺等裝飾用的繪圖
，或是當正燒完成的作品，發色結果不如
預期時，可用它來作爲輔助性色彩。

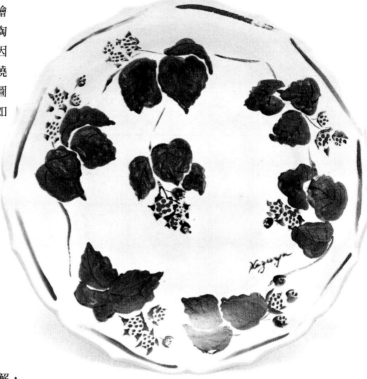

＜彩料的使用方法＞

直接彩繪在陶器或磁器上。雖也可用水來溶解，
但使用姐妹品的Gloss Polymer Medium會比較容
易溶解。重覆上色必須等到底色乾燥之後再進行。
不過彩料若塗的太厚，燒成時易產生發泡現象。
也可混合數種顏色調出自己喜歡的色彩。

在燒成的白色磁器上彩繪之後，以180℃低溫燒成的裝飾用彩

Liquitex Glossies的12色組。

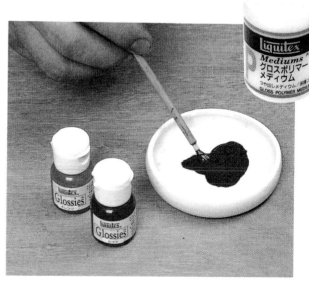

將彩料倒到容器中，加入Gloss Polymer Mediumn解較容易

＜正燒完成後的陶器的補色＞

在以鈷土彩繪成的茶壺上添加紅和金色色彩。
由於這類彩料是專門針對裝飾用途研發而成的
，因此不宜使用在器皿內側及壺口，但施作於
外側則不受影響。

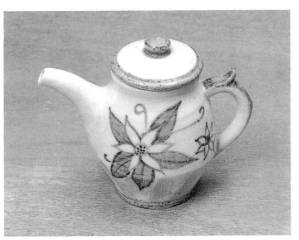

1.以鈷土彩繪燒成的茶壺。

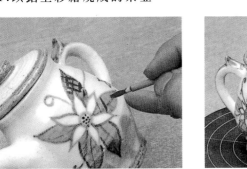

添加紅、金色彩後以180℃燒成的茶壺。

2.在鈷土圖案上添加紅色色彩。

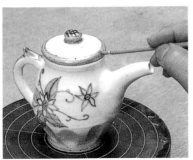

3.緩緩轉動轉盤一邊勾勒金邊。

加入少量的紅色於金色中，可產生
美麗的發色效果。

＜以家用烤箱燒成＞
等彩料完全乾燥之後，將作品放入烤箱中。
以180℃的溫度燒製30～40分鐘後，具光澤的
花紋即可固著於作品上。

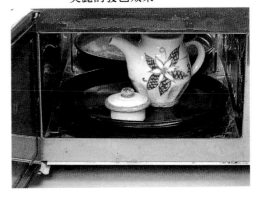

陽光系列粉狀釉上彩料色樣表

（燒成溫度750℃～800℃）

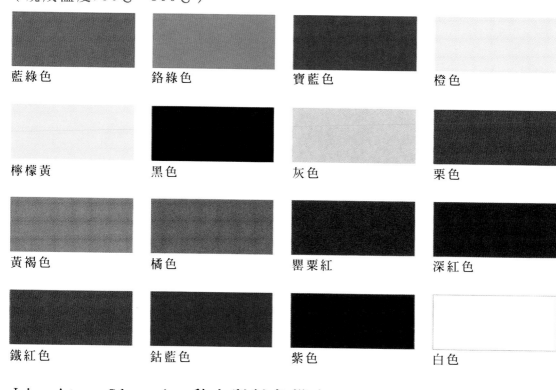

藍綠色	鉻綠色	寶藍色	橙色
檸檬黃	黑色	灰色	栗色
黃褐色	橘色	罌粟紅	深紅色
鐵紅色	鈷藍色	紫色	白色

Liquitex Glossies釉上彩料色樣表

（燒成溫度180℃）

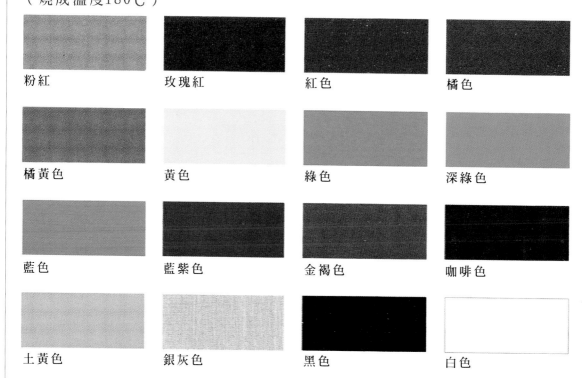

粉紅	玫瑰紅	紅色	橘色
橘黃色	黃色	綠色	深綠色
藍色	藍紫色	金褐色	咖啡色
土黃色	銀灰色	黑色	白色

傳統黏土與施釉技法

備前燒

備前燒的黏土燒成之後堅硬如石，因此自古以來就經常被用來製作水壺或研缽。由於它是一種收縮率極大的黏土，因此乾燥和燒製過程均須耗費較長的時間。備前的傳統窯所使用的是一種叫做hiyose的田土和山土混合而成的黏土。在製作大型物件時，由於耐溫度和收縮率會受到抑制，因此土質須調和成較粗的狀態。利用木材燒成時，由於燒成溫度略有不同，因此可以看到各種不同風貌的變化。其中尤以利用乾草綑燒成的緋袖技法最為人所熟知。

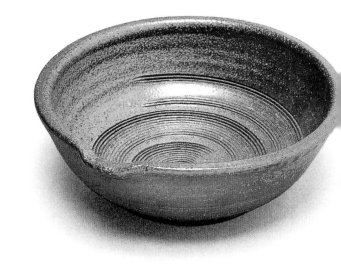

（講師作品）

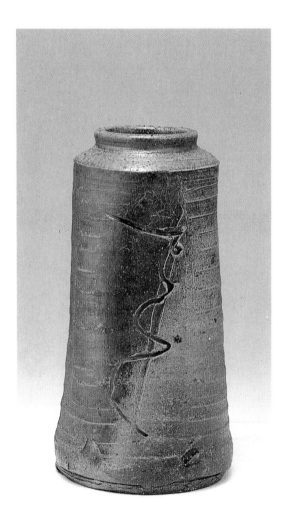

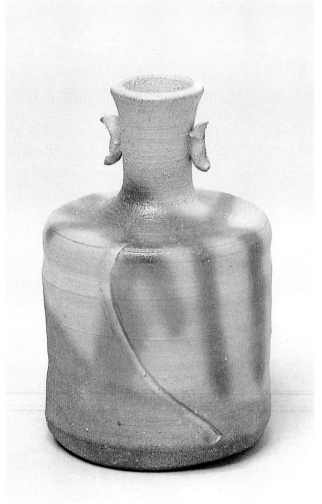

92

以鹽來誘發緋色的方法

在拙作「陶藝．彩繪．裝飾技法」中曾經談及，利用乾草網來燒製如備前類的石器質黏土時，可燒出人稱「緋袖」的緋色色彩。在這裡將要介紹的是，利用鹽的變化來製造與「緋袖」相同效果的技法。由於鹽會對石器質的黏土產生影響，因此若將浸泡過鹽水的和紙貼在備前黏土的作品上燒成時，就會製造出緋色效果。古法中也有在燒成的最後階段灑鹽入窯，使作品表面因附著鈉元素而產生緋色效果的技法。不過由於這種方式會製造大量的氯氣，目前已不太使用。不過若只是使用少量的鹽的話，當它和其他的作品一起燒成時，由於釉藥收縮的結果，作品表面會產生泡沫而引發特殊效果。燒成時不妨使用鹽來嘗試。

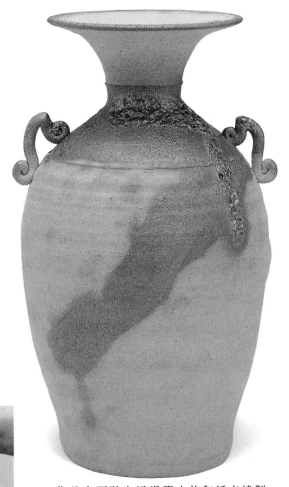

作品表面貼上浸過鹽水的和紙來燒製時，部份會出現緋色效果。右上側部份，因鹽量過多的緣故，黏土表面受到侵蝕。

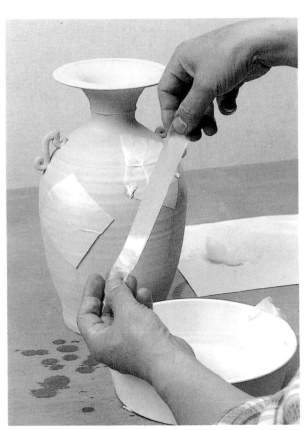

將浸過鹽水的和紙貼在作品表面。

準備和紙和剪刀備用。

93

信樂燒

傳統信樂燒的特點在於，柴窯中的火燄和灰燼所導致的獨特顆粒狀表面與緋色效果。富於彈性的細土中殘留著未經風化的長石和硅石成份的黏土，就是它的原始材料。當燒成溫度達到1200℃之際，長石就會開始融化，在表面形成顆粒狀的獨特風貌。這種黏土目前在經精煉過的「信樂水黏土」中，加入長石與硅石加以調整之後，稱之為「古信樂黏土」。「信樂黏土」由於不具特殊的癖性，因此也成為一般陶藝教授班最常使用的材料。甚至就連益子燒和丹波燒等傳統窯，也拿它與當地的陶土混合後使用。可說已普及到全國各地。

信樂水黏土燒成的作品。（學生作品）

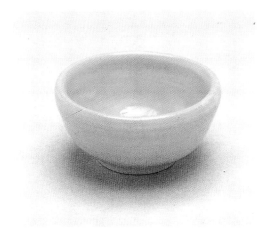

以古信樂黏土燒成的作品。

古信樂的緋色

古信樂黏土的緋色是以柴窯燒成的。若要強調這種緋色效果，可以市售的古信樂黏土混合3分之1的「黃色瀨紅土」或「大道土」之類黃色系黏土來燒製，即可輕易燒出緋色。以電窯燒成時，可利用「緋釉」的釉藥來發色，不過效果和柴窯燒成的略有不同，它的色彩具有釉藥特有的鮮艷光澤感。

古信樂黏土與3分之1的大道土混合之後，以柴窯燒成的作品。灰燼附著較少的部份呈現緋色效果。

唐津燒

砂紋依稀可見的土味是唐津燒的魅力之一。傳統的唐津燒具有許多種類，因使用的釉藥不同而有不同的名稱。

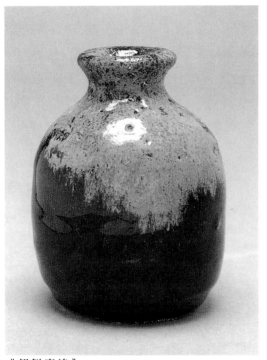

《朝鮮唐津》
在浸過深褐色的釉藥之後再浸以白釉，或是先浸白釉再浸深褐色釉藥，因釉藥的重疊而形成流動效果的就叫做朝鮮唐津，是唐津燒中最富野趣的一種技法。圖爲天目釉與乾草白釉重覆浸製而成的作品。

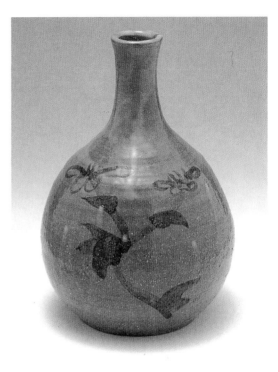

《繪唐津》
在素陶上利用鬼板進行彩繪，再浸以含有大量長石成份的透明釉。由於長石的透明度高，燒成時不易流動，因此可預防圖案滲透或消失。

唐津黏土

唐津黏土由於黏性較差因此要先搓成繩結狀，接著再以木頭頂住內側，利用木板由外側一邊拍打一邊成形的技法是採用最廣泛的技法。黏土的粒子較粗容易產生缺角，因此容器口的部份要以薄而尖的形狀成形。

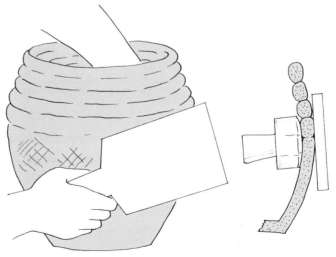

內側以木頭頂住，由外側拍打成形的唐津傳統技法。

黃瀨戶

和志野及織部一樣，黃瀨戶也是美濃燒的代表之一。由於燒成的色澤整體呈現黃色，因此以黃瀨戶為名。成品的溫暖柔和的感覺大多始於一種名為單板的銅成份作用的結果。由於是以五斗蒔黏土為基本材料，因此陶坯的成形厚度愈厚愈能突顯黃瀨戶的獨特之美。不過與志野不同的是，由於釉藥不具厚度，而它所燒成的外觀就等於是作品燒製前的模樣，因此整體必須修整地非常精細才行。

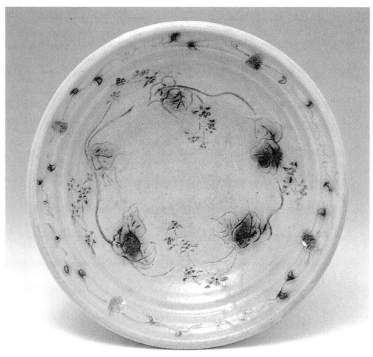

五斗蒔黏土由於會燒成明亮的乳黃色，因此會誘發如黃瀨戶般的高亮度黃和綠的單板色澤。

黃瀨戶發色為褐色的原因

黃瀨戶釉的原始發色是透明釉微帶點黃的感覺，就像在白紙上覆上一層黃色玻璃紙般。若使用類似五斗蒔般的白黏土為材料就能得到黃瀨戶的原始發色。使用信樂水黏土也可發出原始釉色，不過作品的柔和感就略遜一籌。將燒成褐色的黏土浸以黃瀨戶釉會發色成暗色調的釉色。而最能與黃瀨戶釉匹配的莫過於五斗蒔黏土。

將燒成褐色的備前黏土浸以黃瀨戶釉，整體會發色成暗色調，就連單板也會轉黑。

志野燒

志野燒多採五斗蒔黏土或艾土等顆粒較粗的黏土為材料。正燒之後黏土密度也不會變緊，黏土特有的原貌以及釉藥的強力黏度塑造了志野燒獨特的穿孔塊狀外觀。為了突顯這類黏土特有的風味，茶碗口最好做成較厚的外觀。志野釉在釉藥中被歸類為較難處理的類型，一旦施釉方式及燒製過程有絲毫閃失就會燒出趣味頓失的作品。

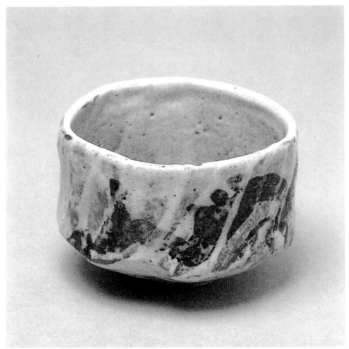

志野釉的釉痕美觀，在長時間燒製下，釉下彩繪的鬼板轉為以鐵銹色呈現，迷漫著一股獨特的美感。

志野釉基本是釉藥要上得厚

志野釉的釉痕是奠定志野燒獨特外觀的要素。上釉要一氣呵成，而且厚度要厚，這是基本要件。釉一旦上得太薄，就會淪為平凡無奇的作品。除此之外燒成溫度過高也是一大禁忌。要長時間慢慢地燒，溫度控制在1230℃以內。

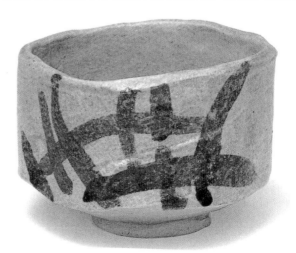

志野釉如果上得太薄，效果就會像透明釉一樣，作品顯得平凡而無魅力。

織部燒

桃山時代的聞人古田織部，在他蒐集的眾多茶器中，絕大多數都是上著綠釉的器皿，因此沿續至今，這種含銅的綠釉就被稱為織部釉。提到織部燒，一般指的大多是代表美濃地方的窯製品，其中又分成各種織部。普通類型的就稱為織部，而在白底上浸以織部釉的就稱為青織部。青織部由於燒成之後摻雜著白色，因此利用的是五斗蒔黏土的白，而鳴海織部和紅織部因為底色會燒成淡褐色，因此運用的是五斗蒔的紅。和志野燒一樣，由於它所用的材料是燒後密度不會變緊的粗黏土，因此器皿口緣最好厚些。利用木柴和瓦斯之類的燃料燒成時，作面沒有直接接觸火燄的地方，色澤會消失，或轉紅產生窯變。

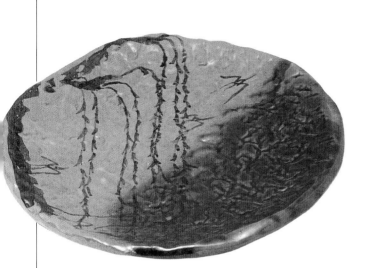

鳴海織部

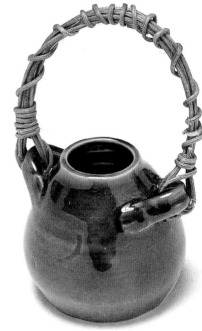

總織部(講師作品)

青織部。

織部釉的移色現象

數件作品一起燒製時有時會出現顏色移鍍到鄰近作品上的情形。這種現象較常發生在以銅為發色材的織部系釉藥上。由於燒成之後色澤意外柔和,因此常有驚人之喜。不妨試著利用茶缽和氧化銅刻意製造這種移色效果。

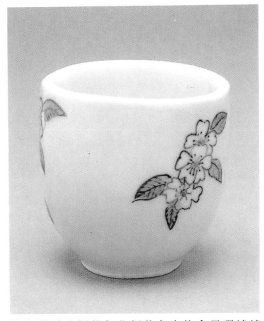

塗在茶缽內側的氧化銅移色之後會呈現淡淡的綠色。移色現象最常發生在浸過白色釉藥的作品上。(上)在磁器黏土上施以鈷土彩繪之後再浸以透明釉的茶碗。(左)茶杯(學生作品)。

準備茶缽與氧化銅備用。

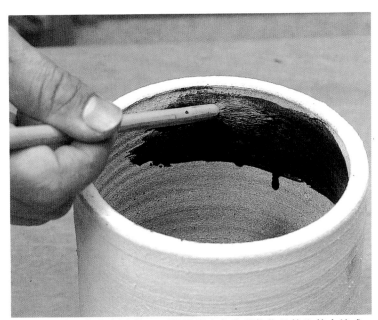

筆筒內側塗上氧化銅之後,再將浸過白色釉藥的作品放入其中燒成。

萩燒

萩燒一般都使用大道土爲材料，有的也混合褐色的見島土一起使用。將素燒過的作品浸以萩釉之後再施以氧化燒成，則表面會形成粉紅色的外觀，若施以還元燒成則會出現青白色的色彩。萩燒又分很多種，其中有一種叫做梅花皮的技法，將釉藥的收縮現象運用在白色陶面的茶器或花器備受重視。因爲作品表面的龜裂現象看起來就像梅樹皮般，因而以此命名。

在柴窯中反覆施以氧化和還元燒製而成的作品。經氧化燒成的淡粉紅表色和以還元燒成之後，微帶青綠的色彩搭配地十分契合。

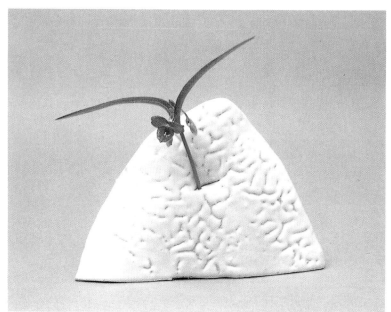

宛如皚皚白雪堆積在樹幹上，風貌獨特的梅花皮技法(梅花皮)。

梅花皮的製作要領

由於梅花皮是刻意利用釉藥的收縮效果來製造的，因此技法的重點在於黏土的粒子必須粗，以及釉藥要上得厚。黏土方面可取五斗蒔黏土或古信樂黏土與大道土混合之後使用。不過當以轆轤拉坯成形時，由於作品的表面處於光滑狀態，因此不易製作梅花皮。這時必須先以刨刀做刮面處理之後，才容易表現梅花皮的效果。

巧妙的呈現釉藥的收縮現象梅花皮部分。

天目

鎌倉時代將由中國傳入的焦褐色或上著黑釉形狀特殊的茶碗,稱之爲天目碗。時至今日,以氧化鐵爲主原料的焦褐色或黑色釉藥就被稱爲天目釉。含鐵成份高的黏土較容易表現天目的柚子皮效果。若將諸如信樂水黏土之類的石器黏土淋上天目釉,就能產生穩定的發色效果。

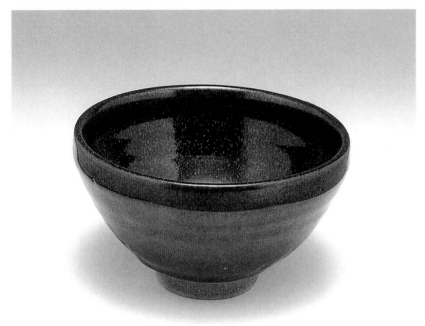

浸以厚實的天目釉後,再以高溫長時間燒成,釉藥逐漸融化後,所呈現出的天目原始風味的柚子表層。

讓天目釉完美發色的要領

天目釉是一旦濃度太薄就無法表現出它特有的黑色光澤。由於釉藥會沈澱在底部,因此要充份攪拌之後再使用。尤其是天目釉因爲顏色深暗之故,因此很難判斷整體濃度是否均衡。最好在施釉前能先以素燒過的碎片浸染,確認狀況後再行施作,而且釉層要上得愈厚愈好。據稱當釉藥開始融解流動時的發色狀態是最美的。燒成溫度要設定高些。

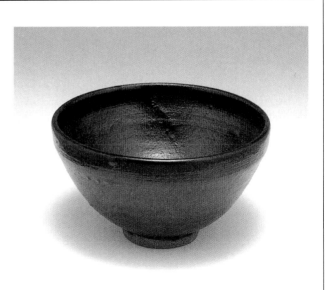

天目釉上的太薄以致黏土顆粒裸露,表面粗糙無光澤的茶碗。雖有發出焦黑的釉色,但卻缺少天目釉應有的氣宇軒昂的風采。

自己動手採黏土

走在河邊或山林間，偶爾會瞥見看起來可供使用的黏土裸露而出。取回燒製，意外發現竟然可供當作材料之用。類似這類單獨燒煉會變形的土，不妨降低燃燒溫度，或與耐熱度高的信樂簸水黏土、蛙目黏土等混合後使用，如此一來在燒成的過程中就不致損毀。

新潟縣的松之山町發現的黏土

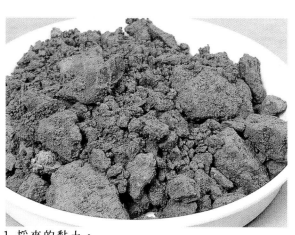

1.採來的黏土。

2.將黏土放入缽中搗碎加水攪拌調和。

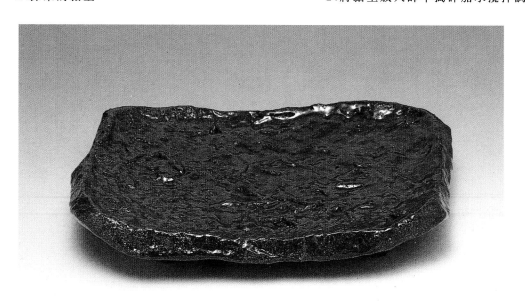

利用採來的黏土燒成的作品。

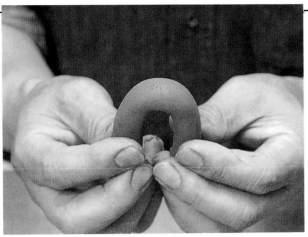

將黏土搓成土條後彎成U型，倘若沒有裂痕發生就表示可以捏塑成形。

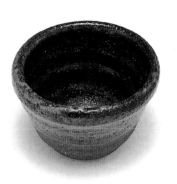

利用採來的黏土燒成的作品。

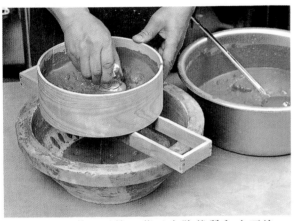

3.將調和的黏土過篩，藉以去除雜質和小石塊。

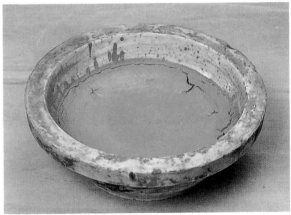

4.將黏土放入素燒過的缽或石膏缽中以去除水份。

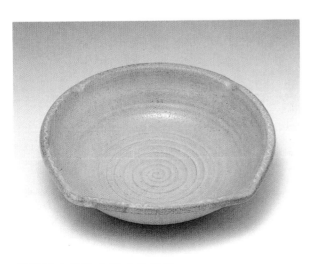

利用採來的黏土燒成的作品。

5.水份蒸發之後充分揉成土磚。

自己動手做灰釉

釉藥的發現是始於做為燃料的木材，因為隨著窯的發達而發現木灰會融解成玻璃狀態才得知它的存在。過去釉藥是以柴灰為主要原料加以研製，時至今日已發展出眾多類型。因此若將這類木灰溶在水中直接塗抹或浸泡作品，即可充當簡單的釉藥來使用。

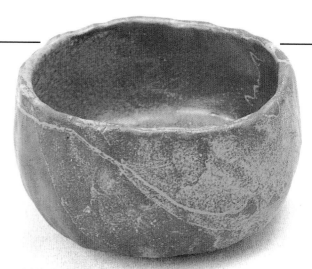

浸泡灰釉的作品。（學生作品）

1.將木柴燃燒成灰燼。

2.將灰燼溶在盛了水的缽中。

3.將溶在水中的灰燼過篩以去除雜質。

4.將過篩後的水溶液放入大桶中攪拌，然後反覆換水直到水質不再出現滑溜感為止。這種滑溜感是灰中所含的鉀、鈉等雜質成份造成的。這種換水作業每天須進行2～3次，持續一個禮拜左右。再將水溶液倒入素燒過的器皿或石膏缽中等待水份蒸乾就完成了。

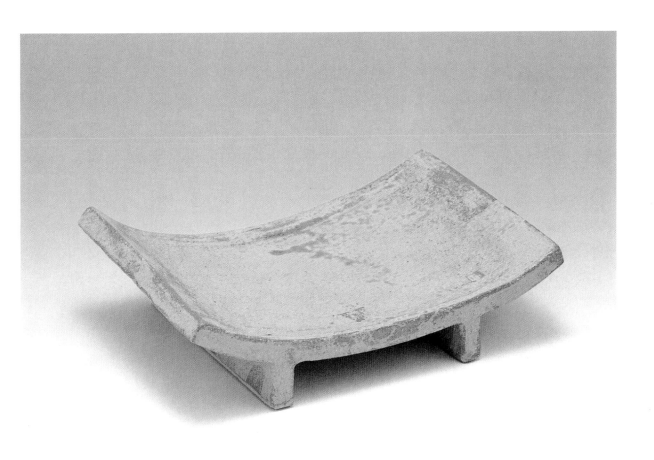

浸泡灰釉的作品。

灰的釉紋會賦予作品表面不同的變化。灰的厚度稍
有不同就會呈現出完全迥異的風貌。

CMC

5.由於灰水的濃度稀薄,若單獨使用時可加入3%
的CMC(化學糊),使用起來較方便。

結　語

　　我認為近年來社會上一些受歡迎的興趣和過去已有明顯的差異，型態上已從針對業餘設計的短期結束型轉為自行思考創作的正式興趣型。它的原因在於因經濟安定帶來的自由時間增加所致。興趣普及的社會，人們的生活就會真正貼近文化，而其中又以陶藝為不分年齡最廣為人們親近的一項興趣。

　　本書介紹的技法既有先人們嘗試了無數錯誤精心錘鍊的傳統技法，也有最新研發而成的利用新式材料施作的技法。希望本書能像前作「陶藝教室」和「陶藝彩繪裝飾技法」一樣增添讀者創作的樂趣，在幫助陶藝成為一件有趣的事上能有所助益。

作　者　岸野和矢
1951年　生於山梨縣
1973年　東京造形大學雕刻科畢業。事師
　　　　佐藤忠良、岩野勇三氏等人。
　　　　任職教美術老師，足跡遍及海內
　　　　外各大窯場。
1983年　於國立市創辦陶藝教室
1991年　於山梨縣三富村創辦登窯。
　　　　著作「陶藝教室」和「陶藝彩繪
　　　　裝飾技法」由畫刊出版社

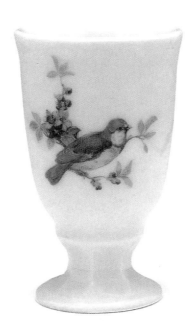

品味陶藝

定價：400元

出　版　者：新形象出版事業有限公司
負　責　人：陳偉賢
地　　　址：台北縣中和市中和路322號8F之1
電　　　話：29207133・29278446
F　A　X：29290713

原　著　者：岸野和矢
編　譯　者：新形象出版公司編輯部
發　行　人：顏義勇
總　策　劃：范一豪
文字編輯：吳明鴻

總　代　理：北星圖書事業股份有限公司
地　　　址：台北縣永和市中正路462號5F
門　　　市：北星圖書事業股份有限公司
地　　　址：永和市中正路498號
電　　　話：29229000
F　A　X：29229041
網　　　址：www.nsbooks.com.tw
郵　　　撥：0544500-7北星圖書帳戶
印　刷　所：皇甫彩藝印刷股份有限公司
製　版　所：興旺彩色印刷製版有限公司

行政院新聞局出版事業登記證／局版台業字第3928號
經濟部公司執照／76建三辛字第214743號

國家圖書館出版品預行編目資料

品味陶藝 ： 專門技法 ／ 岸野和矢原著；新
　形象出版公司編輯部編譯編譯 .--第一版 。--臺
北縣中和市：新形象 ，2001〔民90〕
　　面；　　公分

　ISBN 957-9679-97-5（平裝）

　1.陶藝

938　　　　　　　　　　　　　89020295